LABORATORIO | ARTE**ALAMEDA**

CONACULTA · INBA

CONACULTA
HACIA UN PAÍS DE LECTORES

marco

cemex

LA COLECCIÓN
JUMEX.

**BRITISH
COUNCIL**

Embajada Británica
México

Alexander and Bonin
New York

pk **Peter Kilchmann**

**Matt's Gallery
London**

galería pepe cobo

Kerlin Gallery

FUERA DE POSICIÓN
OUT OF POSITION

CONTENIDO
CONTENTS

Willie Doherty
Out of Position

La exposición *Out of Position* del artista Willie Doherty es una muestra de los nuevos lenguajes del arte contemporáneo, a través de video-instalaciones. A lo largo de su trayectoria, este creador irlandés ha decidido explorar el complejo proceso de construcción de la identidad y los mecanismos de socialización en el mundo contemporáneo.

La vida contemporánea se caracteriza por la difusión masiva de mensajes, por el intercambio de información y por el desarrollo de las tecnologías de comunicación. Todo esto, tiende a modificar los códigos de conducta de la sociedad. La información que un organismo procesa comúnmente tiende a alterar su sistema perceptual y la construcción de su identidad. En este sentido, la memoria personal asocia información de contextos geográficos y sucesos políticos, los cuales, aun distantes, inciden en nuestra cotidianeidad. Como consecuencia, el juicio del hombre se ve afectado por tantos signos y mensajes, que deja muy poco material para la imaginación o para la reflexión crítica.

Willie Doherty proviene de Irlanda del Norte; una región que ha sufrido complicados conflictos culturales y territoriales en los últimos siete lustros. Esto es el punto de arranque para el desarrollo del análisis de Doherty. Por ello, su obra abstrae estos conflictos, los espacios y los sentimientos de angustias y paranoia, para ofrecerlos a los visitantes, aun sin éstos saber, necesariamente, qué origina la tensión que provoca.

En esta primera presentación para la Ciudad de México se muestra una selección representativa del trabajo de video-instalación de Doherty.

Siete piezas componen la exposición *Out of Position*: Desde su primera obra realizada en video en 1993, titulada *The Only Good One is a Dead One*, hasta su más nueva producción, realizada especialmente para esta ocasión, *Passage*. En esta exposición, Doherty da prueba de su rigor conceptual, así como de sus recursos técnicos y temáticos. Cada obra dialoga en el espacio con las demás, logrando una experiencia espacial única.

El Laboratorio Arte Alameda, comprometido con la presentación de las manifestaciones del arte contemporáneo realizadas con medios electrónicos, se enorgullece en presentar la muestra *Out of Position* de Willie Doherty, curada por Príamo Lozada. Resulta pertinente esta muestra, por su capacidad para hacernos reflexionar sobre el papel del individuo, el ciudadano, el espectador, en donde su participación se hace inminente. Las proyecciones de Doherty no relatan una historia, más bien son imágenes indefinidas en donde la memoria de cada espectador traza su propia historia.

Esta muestra no hubiera sido realizada sin el apoyo del British Council de México, y de la Fundación/Colección Jumex. Estamos muy agradecidos especialmente con Carolyn Alexander, de Alexander and Bonin en Nueva York, quien apoyó incondicionalmente este proyecto, así como con Peter Kilchmann en Zürich. Igualmente agradecemos el apoyo de Fundación Televisa, Aldaba Arte, Museo del Palacio de Bellas Artes, Museo Rufino Tamayo, Instituto Mexicano de la Radio, Seprovi Post y Editorial Mapas, así como a todos los individuos que creyeron en este proyecto.

Mariana Munguía
Directora
Laboratorio Arte Alameda

Willie Doherty's exhibition *Out of Position* is an example of the new languages of contemporary art. Throughout his body of work, this Irish artist has explored mechanisms of socialization and the complex process through which identity is constructed in the contemporary world.

Contemporary life is characterized by the mass distribution and exchange of information and by the development of communications technology. All this tends to modify a society's behavioral codes. The information an organism processes normally tends to alter its perceptual system and the construction of its identity. In this sense, individual memory assimilates information about political events in different geographical contexts that, however distant they may be, have an impact on our daily lives. Consequently, a person's judgment is influenced by so many signs and messages that very little is left for the imagination or for critical consideration.

Willie Doherty is from Northern Ireland, a region involved in complex cultural and territorial conflicts over the past several decades. This is the point of departure for Doherty's analysis. His work renders these conflicts in abstract terms—as well as their spaces and feelings of anguish and paranoia—to present them to viewers, though the latter may not necessarily be aware of the source of the tension that his pieces arouse.

This first exhibition of Doherty's work in Mexico City features a representative selection of his video installations. *Out of Position* is composed of seven works: from his first video piece, made in 1993 and entitled *The Only Good One is a Dead One*, to his latest production, *Passage*, made especially for the occasion. This exhibition evinces Doherty's conceptual exactness and his attention to both subject matter and technique. Each piece establishes a dialogue with the other works in the space, creating a unique spatial experience.

The Laboratorio Arte Alameda, committed to the presentation of contemporary art that employs electronic media, is proud to present Willie Doherty exhibition's *Out of Position*, curated by Príamo Lozada. The show's current relevance lies in its ability to make us consider the role of the individual, the citizen, the spectator, whose participation is expected. Doherty's video-projections do not tell us a story: instead, they are indefinite images where each spectator's memory outlines a story of his or her own.

This exhibition could not have been possible without the support of the British Council in Mexico and the Fundación/Colección Jumex. We would especially like to thank Carolyn Alexander, of Alexander and Bonin in New York, who lent this project her unconditional support, as well as Peter Kilchmann in Zurich. We would also like to thank Fundación Televisa, Aldaba Arte, Museo del Palacio de Bellas Artes, Museo Rufino Tamayo, Instituto Mexicano de la Radio, Seprovi Post and Editorial Mapas, as well as everyone who believed in this project.

Si el mundo en que habitamos es una construcción continua, que aparece como resultado de nuestra relación con otros, el arte contemporáneo nos brinda la posibilidad de observar el efecto de los dominios emocionales en la construcción de lo que conocemos como *realidad*.

En las video-instalaciones de Willie Doherty se puede advertir una aguda indagación sobre las posibilidades de la representación para construir el efecto de verosimilitud. Y al mismo tiempo, se pueden observar las formas en que ciertos signos funcionan como disparadores inferenciales que permiten construir una narración.

¿Qué es lo que otorga orden al complejo caos que es el mundo, que es lo que hace aparecer imágenes o sonidos reconocibles? La representación narrativa parece ser la estructura que adopta la confianza en nuestra percepción, sin embargo, el efecto de realidad es producto del sitio desde donde se observa, y este siempre corresponde a nuestra historia cultural.

Las obras de Willie Doherty hacen pensar que la percepción es ya una forma de mediación con el mundo y con los otros. Abordando el orden social y las condiciones políticas e históricas de Irlanda del Norte; y dando cuenta de acontecimientos ocurridos o posibles, sus obras ofrecen diferentes formas de explorar las relaciones de poder.

Quizá sea posible hallar nuevos mecanismos de configurar la realidad, quizá sea posible inventar nuevas maneras para relacionarnos con otros; el trabajo de Willie Doherty demanda la participación activa del espectador, y nos ofrece entender la compresión de nuestra propia experiencia como espectadores.

El Museo de Arte Contemporáneo de Monterrey mantiene una reflexión en torno a las posibilidades del arte como recurso para indagar en la construcción del mundo. Por ello, compartir con el Laboratorio Arte Alameda la presentación de la obra de Willie Doherty en México, fortalece nuestra reflexión de manera oportuna, y es un placer que cultiva el diálogo sobre los temas que ambas instituciones compartimos.

Nina Zambrano
Presidenta Consejo de Directores
Museo de Arte Contemporáneo
de Monterrey

If the world we inhabit is a continuous construction that appears as the result of our relation with others, contemporary art provides the possibility to observe the effect of emotional domains in the construction of what we know as *reality*.

The video installations of Willie Doherty are acute investigations on the possibilities of representation to construct the effect of credibility. At the same time, it is possible to observe the forms in which certain signs work as inferential triggers that allow for the construction of a narrative.

What organizes the complex chaos of the world? What causes recognizable images or sounds to appear? Narrative representation seems to be the structure adopted by the conviction in our perception. However, the effect of reality is a product of the place where it is observed and this always corresponds to our cultural history.

The works of Willie Doherty provide the opportunity to consider our perception as a form of mediating with the world and with others. In dealing with the social order and the political and historical conditions of Northern Ireland, as well as giving account on past or possible events, his works suggest different forms of exploring the relations of power.

Maybe it is possible to find new mechanisms to configure reality as well as to invent new ways to relate with others. The work of Willie Doherty demands for the active participation of the observer and provides an understanding of our own experience as spectators.

The Contemporary Art Museum of Monterrey continues a reflection on the possibilities of art as a resource to investigate the construction of the world. Our reflection is significantly strengthened by sharing the presentation of the work of Willie Doherty in Mexico with the Laboratorio Arte Alameda. It is a pleasure that cultivates a discussion regarding subjects common to both institutions.

THE ONLY GOOD ONE IS A DEAD ONE 1993

Duración: 30 minutos
Instalación: Dos proyectores de video de formato 4:3, dos reproductores de DVD, dos amplificadores estéreo, cuatro bocinas, dos DVD (a color y con sonido) proyectados a 3m x 4m sobre dos paredes de un espacio aislado.

THE ONLY GOOD ONE IS A DEAD ONE consiste de dos proyecciones separadas, mostradas simultáneamente en dos paredes opuestas de un espacio oscuro. La primera imagen es una toma que nos ubica en el interior de un coche que recorre un oscuro camino rural durante la noche. Sólo los faros del coche iluminan la escena, mientras que la pista de audio es el sonido del coche avanzando continuamente. La segunda imagen es una toma que nos ubica en el interior de un coche inmóvil en una calle urbana de noche. La escena se ilumina por el resplandor rojo de los faroles callejeros. Ambas secuencias se grabaron en una sola toma y se muestran sin edición alguna.

Tras unos instantes, se escucha la voz de un hombre joven mientras dice un monólogo que parece referirse a ambas secuencias. Describe su miedo a ser asesinado y su deseo de venganza mientras planea emboscar a otra persona. La duración del monólogo es menor a la de las videosecuencias y se superpone a las mismas, creando una serie de capas de imágenes y palabras, mientras el espectador se ve forzado a moverse entre dos experiencias distintas pero mutuamente dependientes.

THE ONLY GOOD ONE IS A DEAD ONE 1993

Duration: 30 minutes looped
Installation: two 4:3 video projectors, two DVD players, two stereo amplifiers, four speakers, two DVD (colour, sound) projected to a size of 3m x 4m onto two walls of a self-enclosed space.

THE ONLY GOOD ONE IS A DEAD ONE consists of two separate projections, which are shown simultaneously on two opposite walls of a dark space. The first image is a point-of-view shot from the interior of a car travelling along a dark country road at night. Only the car headlights illuminate the scene, and the audio track is the sound of the car as it drives continuously. The second image is a point-of-view shot from the interior of a stationary car on an urban street at night. The scene is illuminated by the red glow of street lamps. Both sequences are recorded in one take and shown unedited.

After a few moments the voice of a young man is heard as he speaks a monologue that seems to refer to both sequences. He describes his fear of being assassinated and his desire for revenge as he plots to ambush another person. The soundtrack of the man speaking is shorter than the two video sequences and overlaps to create a layering of imagery and words as the viewer is forced to move between two distinct but mutually dependant experiences.

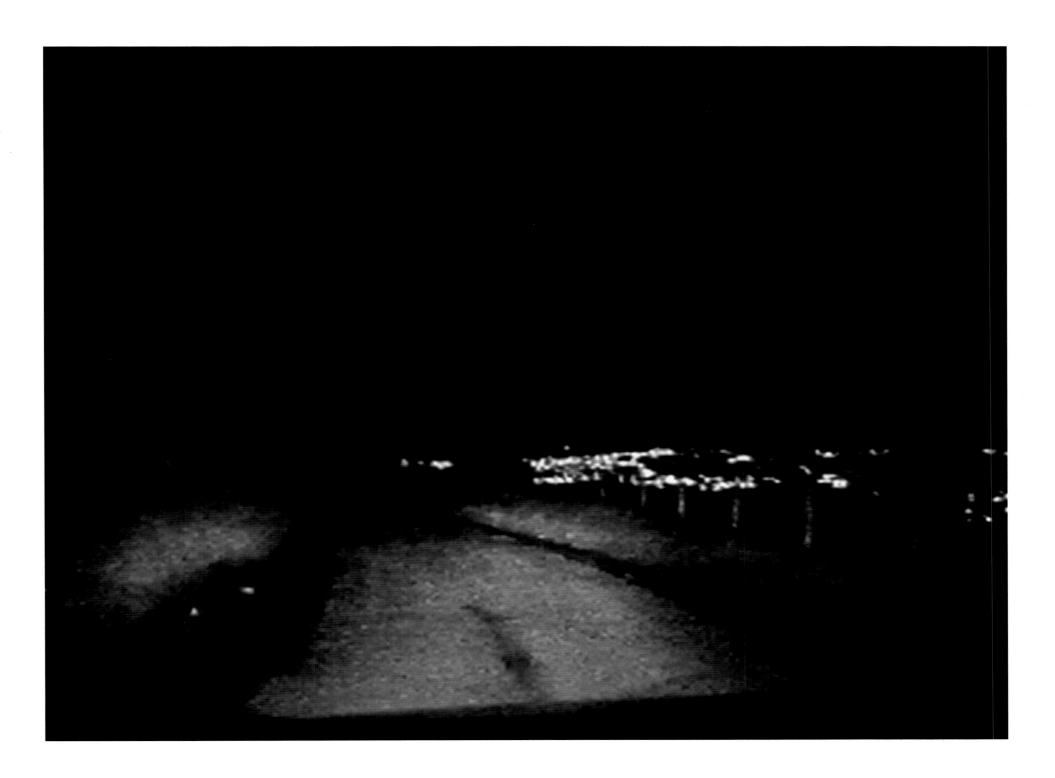

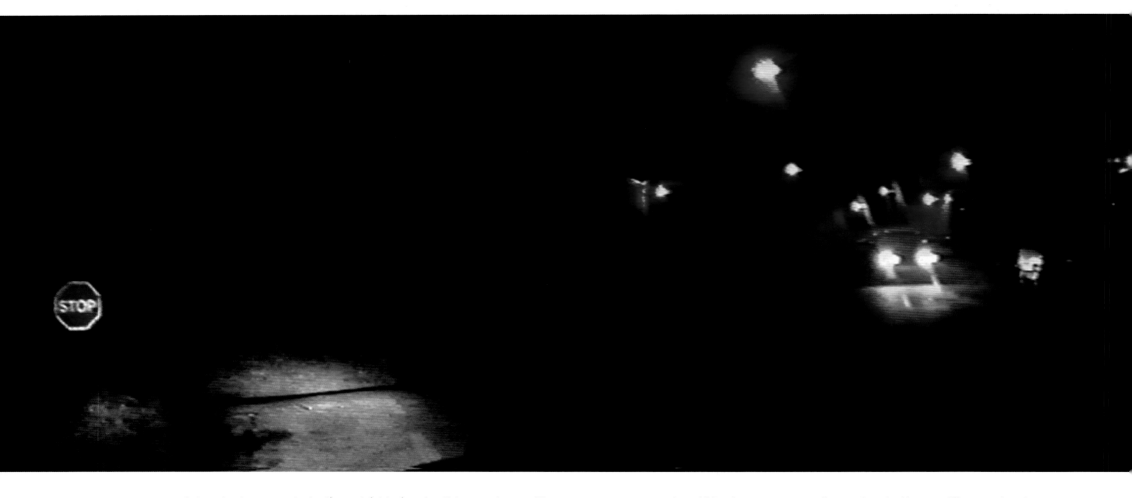

Me preocupa conducir por la misma ruta todos los días... Quizá debería probar distintos camino... Modificar mi recorrido. De esa forma podría mantenerlos adivinando.

No recuerdo cuándo comencé a sentirme un punto de referencia... Un blanco legítimo.

Lo he estado observando desde hace varias semanas. Hace las mismas cosas todos los días. Tristemente predecible, supongo. El cabrón se lo merece.

Sabemos de él desde hace mucho, pero hemos estado esperando el momento preciso. Esperando a que hiciera su jugada.

Sigo pensando en este tipo al que mataron a tiros... Recuerdo que su hermano dijo: "Estábamos sentados tomando té y viendo televisión cuando escuché un fuerte golpe en la puerta principal... Corrimos a ver qué era, él estaba más cerca de la puerta que yo y llegó primero al pasillo... Pero para entonces, el matón estaba también en el pasillo y le disparó tres o cuatro veces directamente... A quemarropa... Soy un hombre con suerte porque entonces le entró el pánico y salió corriendo a la calle, donde un coche lo esperaba."

A veces siento que llevo puesto un gran letrero... "MÁTENME." En mi opinión, él es un blanco legítimo. El único hombre bueno es el hombre muerto.

I worry about driving the same route everyday... Maybe I should try out different roads... Alternate my journey. That way I could keep them guessing.

I don't remember now when I started feeling conspicuous... A legitimate target.

I've been watching him for weeks now. He does the same things every day... Sadly predictable, I suppose. The fucker deserves it.

We've known about him for a long time but we've been waiting for the right moment. Waiting for him to make a move.

I keep thinking about this guy who was shot... I remember his brother said 'We were both sitting having a cup of tea watching the TV when I heard this loud bang at the front doo ... We both jumped up to see what it was, he was nearer the door than me and got into the hall first... But by that time the gunman was also in the hall and fired three or four shots directly at him... Point-blank range ... I'm lucky man because then he panicked and run out to the street where a car was waiting for him.'

Sometimes I feel like I'm wearing a big sign... 'SHOOT ME.' As far as I'm concerned he's a legitimate target. The only good one is a dead one.

Si hubiera tenido al matón antes, lo hubiera podido matar una docena de veces. ¡Pan comido! Hubiera caminado justo detrás de él, mirando directamente su nuca... Vestía una camisa a cuadros y pantalones de mezclilla deslavados... Ni siquiera se fijó en mí y pasé caminando justo a su lado.

Estoy seguro de que mi teléfono está intervenido y que alguien está escuchando mis conversaciones...

Cada vez que levanto el auricular para contestar una llamada, escucho un fuerte click... como si alguien más levantara el teléfono al mismo tiempo... No me lo estoy imaginando porque algunos de mis amigos también han escuchado este ruido extraño cuando me llaman... Mi ansiedad aumenta las raras ocasiones en que mi teléfono suena durante la noche. Esto es totalmente inexplicable pues nadie querría hablarme a las tres o cuatro de la mañana. Me aterroriza... Pienso que es mi asesino quien llama para ver si estoy en casa.

Me recuerda a alguien... Quizá a un compañero de escuela.

Siento que conozco a este cabrón... Sé dónde vive, conozco a sus vecinos, su coche... Estoy harto de verlo.

Vi un funeral en la televisión anoche. Un hombre que fue baleado en Belfast. Una mujer joven y tres niños lloraban de pie junto a la tumba. Devastador.

If I'd had the shooter earlier I could have had him a dozen times. Dead easy!... I've walked right up behind him, looked straight at the back of his head... He was wearing a checked shirt and faded jeans... He didn't even notice me and I walked straight past him.

I'm certain that my phone's bugged and that someone is listening to my conversations...

Every time I lift the receiver to answer a call I hear a loud click... as if someone else is lifting the phone at the same time... I'm not imaging it because some of my friends also hear this strange noise when they call me... My anxiety increases when my phone rings occasionally in the middle of the night. This is totally inexplicable as no one would want to ring me at three or four in the morning... It scares the hell out of me... I think that my killer is ringing to check if I'm at home.

He reminds me of someone... Maybe someone I went to school with.

I feel like I know this fucker... I know where he lives, his neighbours, his car... I'm sick of looking at him.

I saw a funeral on TV last night. Some man who was shot in Belfast. A young woman and three children standing crying at the side of a grave. Heartbreaking.

Una mañana, justo antes de que saliera de casa a las seis treinta, escuché un reporte informativo sobre un asesinato especialmente salvaje y al azar... Así es como imagino que me matarán... Mientras conduzco solo en la oscuridad, me imagino cayendo en una emboscada o detenido por un grupo de matones enmascarados. Veo como estos eventos horribles se desarrollan como la escena de una película...

Me sentí aliviado cuando amaneció y el cielo se iluminó para dar paso a una hermosa y clara mañana invernal.

Conduce por el mismo camino todos los días, carga gasolina en la misma gasolinera... Será fácil. ¡Sin sudar!

No puedo dejar de pensar en el horrible miedo y terror que debió sentir... Quizá sucedió tan rápido que no se dio cuenta de nada. Casi puedo verme esperándolo a un lado del camino. Todo está bastante tranquilo así que debe ser seguro esconder el coche y esperarlo a que baje la velocidad en la esquina...

Un par de tiros limpios deben cumplir el trabajo.

Esta parte del camino en especial está muy sombreada. Grandes robles forman un lujoso dosel de un hermoso follaje verde... El camino tuerce suavemente y desaparece en cada frondosa curva.

One morning, just before I left home at half six, I heard a news report about a particularly savage and random murder... That's how I imagine I will be shot... As I drive alone in the dark I visualize myself falling into an ambush or being stopped by a group of masked gunmen. I see these horrific events unfold like a scene from a movie...

I was very relieved when dawn broke and the sky brightened to reveal a beautiful clear winter morning.

He drives the same road every day, buys petrol at he same garage... It'll be easy. No sweat!

I can't stop thinking about the awful fear and terror he must have felt... Maybe it was so quick he didn't know a thing. I can almost see myself waiting for him along the road. It's fairly quiet so it should be safe to hide the car and wait for him as he slows down at the corner...

A couple of good clean shots should do the job.

This particular part of the road is very shaded. Tall oak trees form a luxurious canopy of cool green foliage... The road twists gently and disappears at every leafy bend.

Cuando mi asesino salta frente a mí, todo comienza a suceder en cámara lenta. Puedo verlo alzar el arma y no puedo hacer nada. Veo la misma toma desde distintos ángulos. Veo una secuencia de cortes rápidos mientras el coche vira para evitarlo y él comienza a disparar. El parabrisas estalla a mi alrededor. Veo un macizo de arbustos verdes frente a mí, iluminados por los faros del coche. El coche choca fuera de control y siento una intensa sensación ardiente en mi pecho.

Temprano por la mañana, los caminos están muy tranquilos… Puedes manejar largo rato sin pasar otro coche… El paisaje está completamente sereno y pasa a un lado como una extraña película aislada. Pudiera ser igual de fácil en la calle… Podría esperar hasta que esté saliendo de su casa o simplemente podría caminar hasta su puerta, tocar el timbre y cuando abra… ¡BANG, BANG!… Tenga, el cabrón.

Debiera ser un trabajo fácil con un coche esperándome al final de la calle… Lo he visto tantas veces que podría escribir el guión. Durante el último año, he tenido algunos ataques de pánico verdaderamente irracionales… No hay razón para ello, pero pienso que soy una víctima.

As my assassin jumps out in front of me everything starts to happen in slow motion. I can see him raise his gun and I can't do a thing. I see the same scene shot from different angles. I see a sequence of fast edits as the car swerves to avoid him and he starts shooting. The windscreen explodes around me. I see a clump of dark green bushes in front of me, illuminated by the car headlights. The car crashes out of control and I feel a deep burning sensation in my chest.

In the early morning the roads are really quiet… You can drive for ages without passing another car… The landscape is completely undisturbed and passes by like some strange detached film. It might be just as easy on the street… I could wait until he's coming out of the house or I could just walk up to the door, ring the bell and when he answers… BANG BANG!… Let the fucker have it.

It should be an easy job with a car waiting at the end of the street… I've seen it so many times I could write the script. In the past year I've had some really irrational panic attacks… There is no reason for this but I think that I'm a victim.

FUERA DE POSICIÓN
Las video-instalaciones de Willie Doherty
JEAN FISHER

El hombre no vive sólo de palabras; todos los 'sujetos'
están situados en un espacio en el que deben reconocerse
o perderse, un espacio que pueden disfrutar y modificar.
Henri Lefebvre[1]

En su libro *La producción del espacio*, Henri Lefebvre plantea que en el pensamiento occidental nuestra idea del espacio ha estado dominada por un esquema matemático-filosófico que concibe el espacio como un vacío que espera ser llenado, o como un espacio mental superior al espacio vital del cuerpo y sus prácticas sociales. Sin embargo, según Lefebvre, el espacio es una *práctica*, y "como todas las prácticas sociales se vive directamente antes de ser conceptualizada; pero la primacía especulativa de lo concebido sobre lo vivido hace que la práctica desaparezca al tiempo que la vida, sin hacer justicia al "nivel inconsciente" de la experiencia."[2] Así pues, "cuando el conocimiento institucional (académico) se sitúa por encima de la experiencia vital, del mismo modo que el estado se sitúa por encima de la vida diaria, la catástrofe se avecina."[3] Las diferentes categorías de espacio – físico (percibido), ideal (concebido) y social (vivido) – sólo pueden ser mediadas cuando se entiende que el espacio no existe con anterioridad al sujeto, sino que es *producido* por éste, o lo que es más importante, por las autoridades que manipulan la disposición política, social y económica del espacio. Esto plantea la cuestión de la capacidad de acción política. Para adquirir capacidad de acción – es decir, para que el individuo o la colectividad se construyan a

sí mismos como sujeto político e histórico – deben adquirir la capacidad de actuar y controlar los elementos de su mundo; deben conectar con el poder, con esas estructuras estéticas y sociales capaces de producir significados culturales, así como una voz política efectiva. Sin embargo, la capacidad de acción parece ser justamente lo que tiende a desaparecer frente a un horizonte de impotencia y alienación política, y con ella, el arte como una voz potencialmente intervencionista. A pesar de ello, la premisa de este ensayo es que al cuestionar las interacciones de los sujetos con su entorno y sus representaciones, la práctica artística de Willie Doherty vuelve a establecer una relación entre esas diferentes categorías de espacio descritas por Lefebvre, invitándonos a reflexionar sobre como las políticas del espacio y la visión contribuyen a los procesos de privación de poder social.

La obra artística de Doherty se forjó en el crisol de la violencia "sectaria" y la ocupación militar británica de Irlanda del Norte durante los 1970s y 1980s, que produjeron una disrupción catastrófica de las relaciones sociales cotidianas.[4] A partir de ese momento, el propio espacio físico se comienza a estructurar según el espacio mítico-histórico de dos identidades imaginarias, cada lado del conflicto se aferra a su propia narrativa social y sus mitos fundacionales, cada uno de ellos aparentemente inconmensurablemente con el otro. La ciudad y su entorno – o por lo menos su superficie – se convierten en lugares de zonas heterotópicas y de fronteras construidas por un lado, de murallas defensivas que rodean los barrios segregados vigilados por los paramilitares; por el otro, de barricadas, controles y torres de vigilancia bajo el mando de la policía y el ejército británico, cuyo dominio se extiende implacablemente desde el espacio público hasta el privado. En ambos casos, el modelo militarista de espacio abstracto-lógico se impone sobre el espacio social vital sofocándolo, e impide al cuerpo funcionar como un agente libre en las redes de intercambio social de bienes e información, trabajo y placer. Así pues, la ciudad se convierte en un lugar de estatismo y alienación, bajo la mirada permanente de la cámara de seguridad, que produce un paisaje psíquico de traición y sospecha, miedo e inseguridad, en el que el yo cartografía su relación con los otros mediante una mirada paranoica, alerta a cualquier matiz del gesto, la apariencia y la expresión facial. La retórica de la violencia y la represión autoritaria no sólo consiguen hacer callar la voz de las reivindicaciones legítimas, si-

no también la de todas esas otras posiciones de sujeto, otras identificaciones y la de diversas redes que atraviesan los espacios sociales de una ciudad, esforzándose por mantener la normalidad. Los verdaderos debates se ven desplazados por una retórica política populista que justifica la demonización y criminalización de toda una comunidad en base a una minoría ruidosa y militante.

Para Doherty, esta privación de un espacio de participación activa en el orden social quedaba reflejada en la forma en que los acontecimientos de Irlanda del Norte eran representados no sólo por un gobierno británico abiertamente opuesto al republicanismo y por extensión a toda la población católica (con indiferencia de si estaban o no a favor del republicanismo), sino también por la prensa nacional e internacional. Restringidos por la censura política, la falta de contexto histórico y la sed de imágenes sensacionalistas de la violencia urbana, los reportajes de las noticias no conseguían afrontar las complejas realidades de la experiencia vivida, homogeneizando las comunidades de la provincia en identidades que reciclaban los viejos estereotipos coloniales negativos sobre lo irlandés.

A partir de entonces, la obra de Doherty arranca como una meditación sobre el poder que tienen los medios de comunicación controlados por el estado para mediar y fiscalizar nuestra percepción y comprensión de las identidades culturales. Las primeras instalaciones fotográficas del artista exploran la forma en que las identidades culturales se inscriben en las narrativas de un lugar.[5] Sus fotografías, normalmente en pares, de paisajes rurales o urbanos, carecen de figuras humanas, y sin embargo están marcadas por la ansiedad de un observador no visible. Poseen una opacidad en la que el significado sólo se puede "localizar" a través de breves inscripciones que no hacen alusión a la geografía, sino a la topografía de un espacio psíquico de memoria, fantasía y sueño. Nos descubren que los medios de reproducción, a pesar de su aparente capacidad mimética, no son un índice de lo "real" transparente, sino de un cierto *modo de ver*, inevitablemente condicionado cultural e ideológicamente. Las tecnologías de lo visual encubren el hecho de que todas las formas de representación suponen un desplazamiento desde un punto de origen presupuesto, que permanece así ausente e inaccesible. Estamos, pues, a merced de la interpretación. Pero si el ver constituye también un acto de interpretación, entonces, en un

SAME OLD STORY, 1997

mundo mediado ¿De *quién* es el punto de vista *desde* el que vemos? Como ha sido apuntado en anteriores ensayos, la obra de Doherty intenta dejar claro que aunque la representación trata de establecer la identidad de su referente, la interpretación es en realidad una cuestión de *posicionamiento*: la manipulación del encuadre y el enfoque por parte del fotógrafo en relación a la escena filmada, del texto en relación a la imagen, del espectador en relación a la disposición física de la instalación.

Una vez que entendemos esto, el camino hacia la interpretación se abre a la capacidad de acción subjetiva.

Sin embargo, la investigación no partisana de Doherty sobre la política del espacio y la visión, toma otro giro con la imposición por parte del gobierno británico de la anticonstitucional "Prohibición de la Difusión Mediática" [*Media Broadcast Ban*] de 1988, concebida para excluir del debate público al partido de filiación republicana *Sinn Feín*, y de la revelación de que ciertas prácticas policiales corruptas habían llevado a la condena injusta, por terroristas, de varios católicos irlandeses residentes en Gran Bretaña.[6] Los títulos de toda una serie de obras de principios de los noventa, aluden directamente a la discriminación racista basada en signos homogeneizados de diferencia cultural.– *They're All The Same* [*Todos son iguales*], 1991, *Same Difference* [*Lo mismo es*], 1990, *It's Written All over My Face* [*Se me ve en la cara*], 1992, *The Only Good One Is a Dead One* [*El único bueno es el que está muerto*], 1993. Sin embargo, en términos generales, la obra constituye un cuestionamiento del modo en que el sujeto humano es construido y se construye a través de representaciones mediadas del yo y del otro, de acuerdo con la idea de Michel de Certeau de que "el cuerpo es definido, delimitado, articulado por [la ley] que lo escribe."[7] Por tanto, lo que comienza como una crítica a una situación localizada de falsas representaciones y privación de poder social en un conflicto que en gran medida era una guerra propagandística por el control de la representación, se convierte en una reflexión sobre una realidad experimentada de forma más universal, construida negativamente y controlada por los lenguajes instrumentales del poder, en la que la solidaridad social se fragmenta bajo un clima de miedo y sospecha.

La propaganda, como todas las formas instrumentales de lenguaje destinadas a la persuasión, trata de ocultar la indeterminación inherente del lenguaje bajo un manto de autoridad "cientificista"; la repetición oculta el hecho de que el significado nunca viene dado a priori, sino que depende del contexto y del uso del lenguaje. Doherty explota la indeterminación del lenguaje apropiándose de imágenes de los medios y simulando sus códigos en video-instalaciones que cuestionan nuestras presuposiciones sobre la relación cognoscible y estable entre el espacio y el cuerpo. El las video-instalaciones de Doherty, la precaria relación entre el sujeto y el lugar queda figurada en su elección de *mises-en-scène*, que más que "lugares" son "no-lugares"– los espacios intersticios, transitorios o inhabitables de una ciudad y su entorno: la esquina o la acera anónima y mal iluminada (*The Only Good One Is a Dead One*, 1993); los edificios ruinosos de la decadencia urbana, el terreno baldío que marca la frontera imprecisa entre la "cul-

THEY´RE ALL THE SAME, 1991

tura" y la "naturaleza" (*Same Old Story*, 1997); el puente o túnel (*Re-Run*, 2002, *Drive*, 2003 y *Passage*, 2006). Si los lugares son zonas definidas, bien iluminadas, en las que se conducen las relaciones sociales y acciones cotidianas, los no-lugares son espacios en penumbra, llenos de ambigüedad y de fronteras imprecisas, de actos clandestinos que continuamente amenazan la identidad estable y duradera del lugar de la socialidad. Son áreas "obscenas" a las que, como dice Lefebvre "queda relegado todo aquello que no debe o no puede suceder: de este modo, todo lo inadmisible, ya sea maléfico o pro-

hibido, tiene su propio espacio oculto más acá o más allá de la frontera."[8]

El linde o la frontera (la "línea del frente") es un motivo recurrente en la obra del artista; a veces se trata simplemente de una calle, a veces un puente o un túnel.[9] Trazar una frontera es crear y separar dos lados, pero también unirlos y suspenderlos irresistiblemente en estado de tensión. Como apunta Certeau: "Esta es la paradoja de la frontera: los puntos de diferenciación entre dos cuerpos, creados a través del contacto, constituyen también sus puntos en común. En ellos, la conjunción y la disyunción son inseparables... La puerta que se cierra es justo la que puede abrirse."[10] Esta tierra de nadie,

SAME DIFFERENCE, 1990

donde la igualdad y la diferencia se disuelven de forma ambigua la una en la otra, es el eje central alrededor del cual se articulan las instalaciones de Doherty y donde también nosotros quedamos suspendidos entre dos pantallas de proyección. Pero a pesar de su indeterminación este es el espacio en el que se condensa la incertidumbre que experimenta el sujeto cuando ya no es capaz de distinguir las fronteras entre el yo y el otro. Según el sistema Cartesiano de cartografía espacial, el sujeto está construido en una posición privilegiada en el centro de un campo de significantes objetivado – una cartografía

espacial totalizante que produce una estructura de dominio entre el sujeto que ve y el objeto de su mirada. Sin embargo, si el sujeto toma conciencia de la mirada que le devuelve el otro como un sujeto deseante equivalente, que de este modo lo objetiva, su ilusión de dominio queda amenazada y pierde su poder. Entre otras cosas, éste es uno de los efectos psíquicos perniciosos de las cámaras de seguridad a las que la obra de Doherty hace frecuente alusión. Como Bryson ha apuntado, esta mirada es paranoica: "El terror deriva de la forma en que la vista se construye en relación al poder, y la ausencia de poder... [la vista] naturaliza el terror y por supuesto, es eso lo que resulta aterrador... El poder utiliza la construcción social de la visión, la visualidad, y camufla y oculta su funcionamiento en ella, en los mitos de la forma pura, la percepción pura y de la visión culturalmente universal."[11]

Por tanto, la luz también es un elemento importante de las imágenes del artista, ya que su ausencia tiende a ocultar las fronteras, transformando la ciudad nocturna en una sede de lo "obsceno", invocando la paranoia de la mala visibilidad. La luz alude a las limitaciones de la imagen y de la pantalla de proyección, que ocultan al tiempo que muestran. En contraposición con la creencia popular en la transparencia de la imagen, la obra de Doherty expone su indecibilidad inherente: la tensión entre lo que es "dicho" y lo que queda "por decir" como una huella casi imperceptible: las cosas nunca son lo que parecen...

The Only Good One Is a Dead One juega con esta tensión entre lo visible y lo invisible. De las dos pantallas de videoproyección, una muestra la vista desde un coche que circula quizás al amanecer, sus faros captan los bordes cubiertos de hierba de una sinuosa carretera rural, y entre los árboles, se vislumbran atisbos de las luces de una ciudad en la distancia; la otra muestra la vista desde un coche aparcado por la noche, observando las figuras en penumbras de los peatones que pasan y del tráfico en un cruce, bajo la parca iluminación de las farolas. Lo que a primera vista parecen escenas

inocuas, casi banales, asumen un aspecto amenazador a medida que una voz masculina en *off* despliega su comentario. Habla desde dos posiciones aparentemente antagónicas pero entrelazadas: la una describe los pensamientos de un futuro asesino que sigue a su víctima y cavila sobre cómo va a matarla: "Será un trabajo fácil, con un coche esperando al final de la calle... Lo he visto tantas veces que podría escribir el guión;" la otra narra los pensamientos de una futura víctima que se siente vigilada e imagina cómo le abordará su asesino: "Cuando mi asesino se abalanza sobre mí, todo empieza a suceder a cámara lenta. Puedo verle levantar su pistola y no puedo hacer nada. Veo el mismo tiro desde diferentes ángulos. Veo una secuencia de cortes rápidos, mientras el coche da un volantazo para evitarle y él comienza a disparar..." El comentario establece una relación oblicua entre las imágenes con las que sólo parece coincidir de vez en cuando. A medida que la obra avanza, resulta evidente que ambas posiciones comparten un espacio cultural y una experiencia cotidiana común, haciendo que su paranoia mutua adquiera el aspecto de una pesadilla fratricida. El hecho de que Doherty envuelva gran parte de este monólogo en un lenguaje fílmico, resalta la sensación de que ambos "personajes" están representando un guión bien conocido; ambos son igualmente víctimas de unas vidas distorsionadas por la lente de una realidad ficcionalizada. "Llega un momento" como dice Terry Eagleton, "en el que la 'pura' diferencia simplemente se precipita de nuevo hacia la 'pura' identidad, ya que ambas están unidas en su completa indeterminación."[12]

Mientras que *The Only Good One Is a Dead One* muestra la amenaza que se esconde tras la mirada de lo cotidiano a través de la narración, en *Same Old Story* y *Sometimes I Imagine It's My Turn*, de 1998, el peso de la mirada queda transferido al espectador. Estas obras emplean el estilo desapasionado y documental del *cinéma vérité* – la cámara en mano, la yuxtaposición de planos largos, planos rodados, primeros planos y saltos en el montaje – y la cámara de seguridad. No hay voces en *off,* sólo sonidos ambiente cuando la cámara sigue a

un hombre que camina a través de espacios urbanos y suburbanos. A veces alcanzamos a ver sus pies y piernas, o la parte de atrás de su cabeza, de modo que la cámara/nosotros sigue de cerca su punto de vista. *Same Old Story* se compone de secuencias cortas que pueden ser parecidas pero nunca totalmente idénticas entre las dos pantallas de proyección; con la excepción de unos cuantos planos largos del paisaje de una ciudad por la noche, casi todas las secuencias son barridos lentos y cortos de la superficie de la ciudad: el suelo lleno de basura y las paredes de un túnel; las ventanas precintadas y los muros de cemento de las viviendas sociales; la maleza y las ramas rotas; el interior de un apartamento destruido, po-

SAME OLD STORY, 1997

siblemente con bomba de fuego, acompañado del sonido de pisadas sobre cristales rotos y de agua corriente; un coche quemado. A diferencia de lo que ocurre en el cine convencional, aquí no existe una lógica narrativa desde una secuencia a otra; el encuadre y des-encuadre aberrante de cada escena sucesiva y autónoma entorpece la continuidad espacial, produciendo una narrativa radicalmente anti-narrativa que invita a la espectadora a que la construya por sí misma.

En *Sometimes I Imagine It's My Turn* se sigue una estrategia parecida. La obra comienza con dos planos largos de un

paisaje verde y vacío, y de un hombre que camina a través de ese mismo terreno. La cámara se ve interrumpida de forma regular por fragmentos cortos de vídeo que muestran la rueda de un coche que pasa y la ciudad de noche, acompañados por el sonido sordo de un helicóptero y del viento sobre los árboles (estos fragmentos han sido tomados de un documental televisado sobre el turbio mundo de los informadores de la policía contra los que el IRA practicaba la tolerancia cero). La cámara sigue un sendero que atraviesa un suelo cubierto de ramas rotas y torcidas, llegando hasta las botas y las piernas en tejanos de un hombre. Hay algo que de inmediato resulta

SAME OLD STORY, 1997

emocionalmente amenazador y desorientador en la repentina aparición de este posible cadáver y en la indiferencia clínica con la que la cámara se pasea lentamente por su cuerpo. Al igual que en *Same Old Story*, la cámara de Doherty otea estas superficies opacas como un ojo forense, cartografiando los residuos de una escena inquietante, en la que también nosotros, como el investigador en la escena del crimen, nos vemos forzados a buscar restos de significado que puedan restaurar un cierto sentido a este colapso entrópico del orden.

Aunque estas instalaciones tienen el tono del cine documental, no ofrecen ninguna visión omnipotente o explicativa que nos pudiera proporcionar control o conocimiento sobre la escena, no hay nada en la imagen o en la voz en *off* que identifique el espacio o tiempo como antropológicamente determinable. En lugar de ello, se nos ofrece una perspectiva que nos envuelve en la intimidad de la presencia de la imagen, que da sonido al lenguaje o la voz como un acontecimiento inmediato, no mediado. Las secuencias de video lacónicas y en bucle de Doherty evitan cualquier contenido narrativo determinado, y en su mayoría presentan *acciones* cotidianas – conducir un coche, correr cruzando un puente, caminar en la maleza – cuyas atenuadas resonancias políticas, se podrían comparar con los paseos de Francis Alÿs. Así pues, aunque la obra juega con códigos representacionales preestablecidos, los divorcia de sus significados habituales; en palabras de Jacques Rancière, "deshace el formato de la realidad que producen los medios de comunicación controlados por el estado al deshacer las relaciones entre lo visible, lo decible y lo pensable."[13] Presenta una sutil subversión de los códigos de representación convencionales, lo que Certeau denomina "transgresiones camufladas": "Son metáforas insertadas y, precisamente en esa medida, se vuelven aceptables, se dan por legítimas, ya que respetan las distinciones establecidas por el lenguaje, al tiempo que las atacan. Desde este punto de vista, reconocer la autoridad de las reglas es justo lo contrario de aplicarlas. Este cisma fundamental puede estar retornando hoy en día, ya que tenemos que aplicar unas leyes cuya autoridad ya no reconocemos."[14]

En las instalaciones más recientes, se da mayor preponderancia al estado mental del protagonista del film, estableciendo una complicidad con el espectador como otro testigo más de una realidad compartida en la que cualquier lugar, el que sea, es ahora susceptible de transformarse de improviso en el espacio de lo "obsceno". En estas obras la cara oscura de lo cotidiano se funde con los conocidos códigos cinematográficos del *film noir*. Así, por ejemplo, se podría asociar al hombre en traje de negocios que corre por mitad de la calle a través de un puente cubierto en *Re-Run*, 2000,[15] con el personaje de Cary Grant que corre huyendo del avión fumigador en *Con la muerte en los talones* de Hitchcock; o con los trabajadores de oficina que escaparon del *World Trade Center* mientras se derrumbaba, en el 11-Septiembre, una escena que se retransmitió repetidamente en los noticiarios televisivos (*re-run* es la frase común en inglés para referirse a la repetición de algo anteriormente emitido en la programación de la televisión o el cine). El estilo de la edición – cortes a saltos cortos y en *staccato* – y la ausencia de sonido, acentúan el sentimiento de urgencia que se refleja en el rostro del hombre. Sin embargo, en realidad no podemos decir si el hombre huye de algo o corre hacia algo, sólo sabemos que nunca llega al otro lado del puente.

Drive se construye de forma parecida, aunque esta vez la cámara filma al conductor dentro de un coche que viaja a través de un túnel acompañado por los destellos rítmicos e hipnóticos de las luces del túnel. En una proyección conduce normalmente; en la otra conduce con los ojos cerrados como si se hubiera quedado dormido al volante. Tanto en *Re-Run* como en *Drive*, el estado de ansiedad es provocado y sostenido por nuestra *anticipación* de que algún desastre inevitable va a caer sobre el hombre, como si nosotros también estuviéramos atrapados en el estatismo impotente de una pesadilla. Este tropo psíquico y emocional es una forma de manipulación habitual en las ficciones televisiva y cinematográfica, en las que la amenaza y el castigo quedan pacificados y resueltos convencionalmente con un cierre narrativo catártico;[16] por el contrario, lo que la obra de Doherty produce es el sentimiento profundamente inquietante de un horizonte de significado que se aleja constantemente, en relación al cual la capacidad de acción subjetiva y colectiva no puede ser satisfecha.

Non-Specific Threat, 2004, trata de cómo la manipulación de nuestras respuestas emocionales por parte de los medios de comunicación, influye en nuestra interpretación de acontecimientos, lugares y gentes de los que no podemos tener conocimiento directo. Doherty estaba particularmente atento a

la caracterización de los protagonistas de una película para la televisión *Holy Cross* [*Santa Cruz*] de 2003,[17] un drama ficticio basado en hechos reales que sucedieron en el año 2001 en el norte de Belfast, cuando en las noticias de todo el mundo se vieron las impactantes imágenes de unas escolares aterrorizadas y rodeadas de adultos furiosos que les arrojaban misiles e insultos, mientras la policía antidisturbios las escoltaba unos pocos metros por una carretera que cruzaba un vecindario de clase trabajadora en su mayoría protestante, hasta llevarlas a su escuela católica. Este sitio es una de esas zonas intersticiales, una "interfaz" en la ciudad, donde el yo se abre con ansiedad a su otro. La intención declarada de la película era la de explorar a través de los "ojos" de familias ficticias en ambos lados de la disputa, el miedo, la enemistad y el territorialismo que dan origen a dichos actos. Sin embargo, la película no estaba carente de signos de identidad subliminales que condicionaban nuestra actitud hacia la gente; como Doherty apuntó, una audiencia británica media, identificaría la imagen de uno de los principales protagonistas católicos como la de un "matón." Doherty decidió utilizar a este mismo actor para *Non-Specific Threat*, un único video, proyectado a una escala ligeramente mayor a la real, que presenta un plano continuo de 360º de la cara y los hombres de esta figura silenciosa e inmóvil. A medida que la cámara se mueve lentamente alrededor de la figura percibimos atisbos del fondo – el interior de un edificio industrial en ruinas, una puerta o ventana abierta que deja ver un exterior oscuro con árboles – y sin embargo, el hombre parece estar extrañamente fuera de lugar en él. La imagen está acompañada de un monólogo en *off* que también desentona con el hombre, ya que la voz suena mucho más educada de lo que sugeriría su imagen. Parte del monólogo se envuelve en el lenguaje ambiguo, pero amenazador, que hoy asociamos con la retórica fundamentalista – "Soy invisible... Soy incognoscible... No habrá agua... ni electricidad... ni televisión... ni ordenadores... Tu me creas... Estoy más allá de la razón... Soy tu víctima... Soy tus deseos..." Aunque en principio podamos atribuir la voz al hombre, hay un deslizamiento gradual entre el texto y la imagen. A medida que nos

vemos arrastrados sutilmente hacia la complicidad con este comentario, es cada vez más incierto si la voz es una proyección de "sus" pensamientos o de los "nuestros", si somos las víctimas de su prejuicio o él lo es del nuestro. Del mismo modo, en *Passage*, la acción aparentemente inocua de dos hombres vestidos de forma idéntica que se cruzan en un túnel, tiene unas connotaciones ambiguas: el gesto con el que cada uno gira la cabeza para mirar al otro ¿Es señal del reconocimiento mutuo de unos amigos o de unos enemigos? ¿Se trata de simple curiosidad o de una provocación a la agresión? Puede que si parecen estar implicados en un imaginario social de sospecha mutua, esto se deba también a *nuestra* propia proyección paranoica.

Closure, una proyección de video monocanal, tiene una estructura parecida a *Non-Specific Threat*, aunque en este caso la cámara está enfocada sobre la cabeza y los hombros de una mujer que camina de forma impasible y silenciosa alrededor del perímetro de un cercamiento exterior con paredes de acero. Aunque el lugar recuerda al patio de una prisión, parte del comentario de la voz en *off* sugiere una prisión mental, una adherencia rígida a lo que la voz en primera persona denomina su "lealtad inquebrantable, su fe intacta, su naturaleza intrínseca, su destino predeterminado... Estas frases se alternan con descripciones por parte de "testigos oculares" de un espacio doméstico azotado por la pobreza extrema, la violencia urbana, el fuego o el agua, que se nos deja que visualicemos por nosotros mismos: "La calle está en llamas... El acero se dobla... La superficie se derrite... El tejado se descompone... El techo gotea... El suelo está sumergido..." Se evocan dos espacios que contrastan: un espacio psíquico que puede ser marcadamente resistente o intransigentemente cerrado y un espacio social imaginario en el que las fronteras entre lo interior y lo exterior, lo privado y lo público se están desintegrando. *Closure* invita a que nos preguntemos si la capacidad de acción subjetiva y social es posible cuando se elimina cualquier espacio para la negociación con los otros; cuando llenamos el mundo de "otros" invisibles y amenazantes que, en su mayoría, son fantasmas

conjurados por la política del miedo y alimentados por cínicos intereses estatales. Según Lawrence Grossberg, no se debería entender la capacidad de acción en términos de la voluntad individual, habría que entenderla como los campos de actividad en que los sujetos y las comunidades se cartografían y posicionan con varios grados de movilidad relativa a las relaciones de poder. Si la subjetividad constituye los "hogares" como lugares de apego, la "capacidad de acción constituye instalaciones estratégicas (...) implica participación y acceso, la posibilidad de moverse hacia sedes de actividad y poder particulares y de pertenecer a ellas, de modo que se puedan poner en práctica sus poderes."[18] Pero entregar el espacio social vital a los dictados de los discursos institucionales es renunciar a la capacidad de acción política y ética, invitando a la catástrofe.

En muchos aspectos, la obra de Doherty se puede entender como una crítica a la incapacidad del postmodernismo para afrontar las realidades sociales, políticas e históricas. La noción de una subjetividad "des-centrada" o des-territorializada y de la diversidad multicultural, son conceptos metropolitanos, que como Eagleton ha señalado, se han "valorizado" a expensas de la comunidad, la tradición, el arraigo y la solidaridad.[19] Es decir, el postmodernismo ha sacrificado la política y la ética, entendidas no ya como los órganos del poder estatal ni como una abstracción filosófica sino –en términos de Lefebvre– como las interacciones vitales de gente dentro de un lugar social dado. Slavoj Žižek plantea que "la post-política postmoderna" de hoy en día, abre un nuevo campo que supone una mayor negación de la política: ya no se limita sólo a "reprimirla", tratando de contener y pacificar los "retornos de lo reprimido", sino que de forma mucho más efectiva se "anticipa" a ella, de modo que las formas postmodernas de violencia étnica, con su carácter "irracional" y excesivo, ya no son simples "retornos de lo reprimido", sino que exponen el caso de lo anticipado (desde lo Simbólico) que, como sabemos por Lacan, regresa en lo Real."[20]

La poética de Doherty funciona en la interfaz entre dos tendencias encontradas: la cada vez más rápida desestabilización

de la identidad y el sentimiento de pertenencia en la globaliza-ción, y la lucha del sujeto – aunque sea a través de un apego casi siempre romántico al lugar, la comunidad y las creencias y valores tradicionales – por construir un espacio en el que se pueda reconocer a sí mismo. Pero como su obra demuestra, si el problema del primero es la alienación social y política, el problema del segundo es que carece aún de un lenguaje, y por tanto, de una capacidad de acción política adecuada a las fuerzas contra-hegemónicas; la impotencia en las relaciones de poder toma la forma de la violencia, porque su testimonio no encuentra un soporte en ninguna formación discursiva an-terior. Así pues, la obra de Doherty pregunta, ¿Qué formas de lenguaje son capaces de afrontar y sobrepasar este callejón sin salida social y político?

Doherty no está solo en su crítica a las representacio-nes mediadas de la realidad, una crítica que debe extenderse hacia ciertas prácticas artísticas "específicas de sede" [*site-specific*], que resultan cuestionables porque, al igual que el periodismo, adoptan un modelo antropológico: en el mejor de los casos se basan en información de segunda mano que no va más allá de la apariencia superficial de un contexto dado, aun-que sea porque los sutiles códigos que constituyen el espacio social sólo resultan completamente legibles para aquellos que los usan y los producen. Como cuenta Walter Benjamin, entre las víctimas de las tecnologías de la "información" se encuen-tra la experiencia transmisible, ejemplificada en la reciproci-dad entre el narrador y el que le escucha: "[la narración] no se propone transmitir, como lo haría la información o el parte, el 'puro' asunto en sí. Más bien lo sumerge en la vida del comu-nicante, para poder luego recuperarlo. Por lo tanto, la huella del narrador queda adherida a la narración, como las del alfa-rero a la superficie de su vasija de barro." [21] Esto recuerda a la distinción que Lefebvre establece entre "presencia" y "el pre-sente" al hablar de la "mediatización" de la temporalidad de la vida diaria. Para este autor, el presente (representación), es una función de los medios de comunicación, que simula pre-sencia e introduce la simulación (el simulacro) en la práctica social, desplazando así las relaciones sociales vitales del yo y el otro: se parece a lo real pero no tiene ni "profundidad, ni extensión, ni carne." "El presente es un hecho y un efecto del *comercio*; mientras que la presencia se sitúa en la poética: el valor, la creación, la situación en el mundo, y no sólo en las relaciones de intercambio... La mediatización no sólo tiende a borrar lo *inmediato* y su despliegue más allá del presente, *la presencia*. Tiende a borrar el *diálogo*." [22]

Ahora podemos empezar a apreciar la profundidad de la crítica de Doherty a las tecnologías de la información y hasta qué punto su obra reclama esa pérdida de la experiencia trans-misible que lamentaba Benjamin. La poética de Doherty, co-mo los recipientes de barro de Benjamin, está profundamente marcada por el conocimiento experiencial del propio artista. No se trata de hacer de la "autenticidad" cultural una virtud – el arte pueda hablar desde y hacia un contexto particular, pero no puede reducirse a éste. Se trata, por el contrario, de reconocer las diferencias entre la experiencia transmisible y el simulacro del mundo, de entender que la obra de Doherty in-tenta, mediante una forma mínima de narración, liberar al ha-blar corpóreo y a sus relaciones sociales, aprisionados tras la fachada charlatana de los medios de comunicación. Las "na-rraciones" de Doherty no transmiten ninguna información que podamos localizar de forma tangible en el espacio o el tiem-po o que podamos apropiar para el conocimiento, pero a tra-vés de sus gestos y sus acciones, expresan la *transmisibilidad de la experiencia* en sí. La obra privilegia el *acto* de ver y escu-char por encima del paisaje mediatizado de lo visible. Es de-cir, las estrategias estéticas formales de Doherty, ponen algo *en presencia* del espectador. Su despliegue de las superficies y texturas cicatrizadas y vividas de la existencia urbana, de los rostros vividos de sus actores que llevan a cabo acciones ordi-narias y cotidianas, establecen un diálogo con el espectador; poseen una singularidad e inmediatez que sitúan el cuerpo del espectador en un mundo dotado de "profundidad, extensión y carne." Por tanto, si las video-instalaciones del artista hablan del clima actual de impotencia y alienación socio-política, no lo hacen tanto a través de lo que nos "muestran," como a tra-vés de nuestra identificación psíquica con las experiencias que evocan. Lo que la poética de Doherty nos hace entender, es que la afectividad del arte no se haya tanto en lo que supuesta-mente dice, como en lo que *hace:* abre un camino para entender lo que está en juego cuando ante las realidades divisorias pro-movidas por el poder hegemónico, renunciamos a experimen-tar nuestra vida como una existencia humana compartida. Esta obra ejercita el derecho a criticar las representaciones que ofre-cen las narrativas sociales existentes para abrir el paso a otras configuraciones más productivas de la realidad.

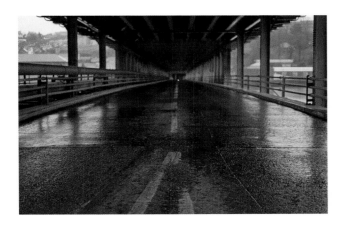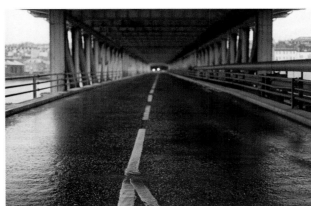

THE BRIDGE, 1992

1. Henri Lefebvre, *The Production of Space*, trad. Donald Nicholson-Smith, Oxford: Blackwell, 2000, p. 35.

2. Ibid, p. 34.

3. Ibid, p. 415.

4. Las orígenes de lo que se daría a llamar los "problemas" (*the Troubles*) en Irlanda del Norte que estallaron a principios de los 1970s, se remontan a la separación de Irlanda en 1921, momento en el que la única forma de negociar una República Irlandesa independiente y católica, liberada del dominio colonial británico, fue ceder el territorio más industrial y por tanto, más rico de Irlanda del Norte a los británicos y sus seguidores Protestantes/Unionistas. Según un modelo bien habitual en las situaciones coloniales, los "problemas" comenzaron como un movimiento social de derechos civiles por parte de la minoría católica subordinada del territorio norteño, cuyas quejas recibieron una respuesta demasiado lenta o desganada por parte de las autoridades, provocando un resurgimiento de la reivindicación de una Irlanda unida y el descenso a la violencia con la formación de organizaciones paramilitares tanto Republicanas (entre las que cabe destacar el IRA provisional) como Unionistas, y la ocupación militar británica.

5. Véase Jean Fisher, 'Seeing Beyond the Pale', *Willie Doherty: Unknown Depths*, Cardiff: Ffotogallery, 1990; Dan Cameron, 'Partial View,' *Willie Doherty*, Dublín: The Douglas Hyde Gallery, New York: Grey Art Gallery y Londres: Matt's Gallery, 1993; y Caoimhín Mac Giolla Léith, 'Troubled Memories', *Willie Doherty: False Memory*, Londres: Merrill, y Dublín Irish Museum of Modern Art, 2002, pp. 19-25 que ofrecen comentarios a las video-instalaciones más tempranas de Willie Doherty.

6. Los 'Cuatro de Guildford', los 'Siete Maguire' y los 'Seis de Birmingham' fueron condenados y encarcelados a principios de los setenta, pero posteriormente se demostró su inocencia y recuperaron su libertad tras quince años en prisión, lo que supone uno de los peores casos de error judicial en la historia del sistema judicial británico.

7. Michel de Certeau, *The Practice of Everyday Life*, trad. Steven F. Rendall, Berkeley, Los Ángeles y Londres: University of California Press, 1984, p. 140. [ed. cast. *La invención de lo cotidiano*, México: Universidad Iberoamericana, 1999]

8. Lefebvre, op. cit, p. 36.

9. Los títulos de una pareja de fotografías más tempranas, indican la importancia social que el artista le da a este motivo, como un instrumento estructural urbano para el control y contención social: *Strategy: Sever. Westlink, Belfast* [*Estrategia: Separa. Westlink, Belfast*] 1989, y *Strategy: Isolate. Divis Flats,* [*Estrategia: Aisla. Pisos de Divis. Belfast*] 1989. El túnel de Westlink también es el de la video-instalación *Drive*. *Re-Run* fue rodada en el Puente de Craigavon en Derry, que también aparece en el díptico fotográfico *The Bridge* [*El puente*], 1992.

10. Michel de Certeau, op. cit, pp. 127-128.

11. Norman Bryson, 'The Gaze in the Expanded Field', *Vision and Visuality*, editado por Hal Foster, Seattle: Bay Press, 1988, pp. 107-108.

12. Terry Eagleton, 'Nationalism: Irony and Commitment,' *Field Day Pamphlet*, 15, 1988, p. 14.

13. Jacques Rancière, *The Politics of Aesthetics*, trad. Gabriel Rockhill, Londres y Nueva York: Continuum, 2004, p. 65.

14. Michel de Certeau, *The Capture of Speech and Other Political Writings*, trad. Tom Conley, Minneapolis y Londres: The University of Minnesota Press, 1997, pp. 54-55.

15. El lugar es el puente de Craigavon en Derry, que tradicionalmente ha separado los vecindarios católicos y los protestantes.

16. En ocasiones lo contrario es cierto. Por ejemplo, *Drive* recuerda a una serie de anuncios del gobierno británico bajo el título *Think!* ["¡Piensa!"], advirtiendo al público que condujera con más cuidado, lo que comenzaba como una alegre escena social, terminaba con muertes repentinas en la carretera.

17. Departamento de Irlanda del Norte de la BBC en asociación con RTE, director Mark Brozel. La película ganó varios premios internacionales.

18. Lawrence Grossberg, 'Identity and Cultural Studies: Is That All There Is?' *Questions of Cultural Identity*, editado por Stuart Hall y Paul Du Gay, Londres: Sage Publications, 1996, p. 99.

19. Terry Eagleton, *The Idea of Culture*, Oxford: Blackwell, 2000, p. 13.

20. Slavoj Žižek, 'The Lesson of Rancière', Jacques Rancière, *The Politics of Aesthetics*, op. cit, p. 72.

21. Walter Benjamin, 'The Storyteller,' *Illuminations*, trad. Harry ohn, New York: Schocken Books, 1969, pp. 89-92. [ed. cast. "El narrador," *Para una crítica de la violencia y otros ensayos. Iluminaciones IV,* trad. Roberto Blatt, Madrid: Taurus, 1991, pp. 111-134.]

22. Henri Lefebvre, *Rhythmanalysis: Space, Time and Everyday Life*, trad. Stuart Elden y Gerald Moore, Londres: Continuum, 2004, pp. 47-48.

SOMETIMES I IMAGINE IT'S MY TURN 1998

Duración: 3 minutos
Instalación: Un proyector de video de formato 4:3, un reproductor de DVD, un amplificador estéreo, dos bocinas, un DVD (a color y con sonido) proyectado sobre una pantalla suspendida de 2.7m x 3.6m en un espacio aislado.

SOMETIMES I IMAGINE IT'S MY TURN comienza con la cámara haciendo un lento paneo lateral de un tramo de terreno baldío hasta toparse inesperadamente con una figura que yace boca abajo sobre el suelo. A esta toma inaugural, la sigue rápidamente una secuencia de tomas de rastreo que nos acercan más y más a la figura, cuya identidad nunca se nos revela. La continuidad de esta secuencia es interrumpida por acercamientos a la maleza y breves inserciones de tomas de la misma escena hechas cámara en mano. La creciente sensación desasosiego se intensifica por la rápida inclusión de material televisivo, sugiriendo un vínculo entre el sujeto del video y la cobertura periodística real. Toda la secuencia se acompaña por el sonido de un helicóptero que termina abruptamente en un instante de ruido blanco, sólo para repetirse una y otra vez.

SOMETIMES I IMAGINE IT'S MY TURN 1998

Duration: 3 minutes looped
Installation: one 4:3 video projector, one DVD player, one stereo amplifier, two speakers, one DVD (colour, sound) projected onto one 2.7m x 3.6m freestanding screen in a self-enclosed space.

SOMETIMES I IMAGINE IT'S MY TURN starts as the camera pans slowly across a stretch of waste ground and unexpectedly comes upon a figure lying face down on the ground. This establishing shot is quickly followed by a sequence of tracking shots that take us closer and closer to the figure, whose identity is never disclosed. The continuity of this sequence is interrupted by close-up shots of the undergrowth and by short inserts of hand-held footage of the same scene. The growing sense of unease is further heightened by the intrusion of rapid inserts of television footage, suggesting a link between the subject of the video and actual news coverage. The overall sequence is accompanied by the distant sound of a helicopter and ends abruptly in a flash of white noise, only to repeat itself again and again.

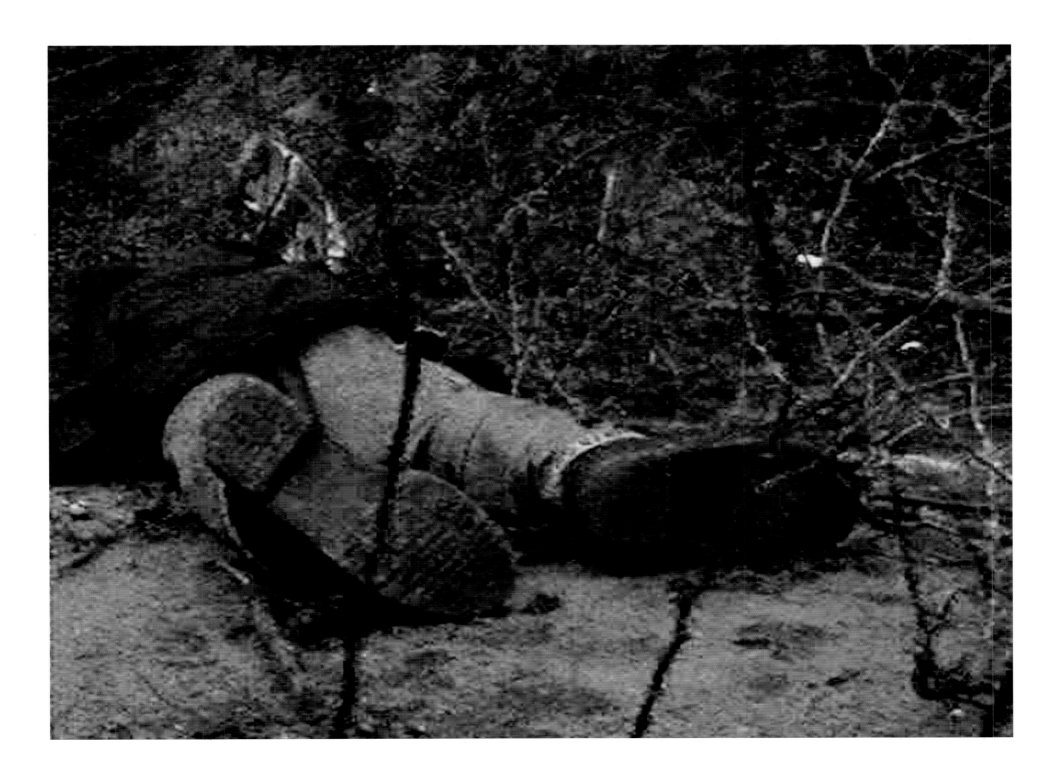

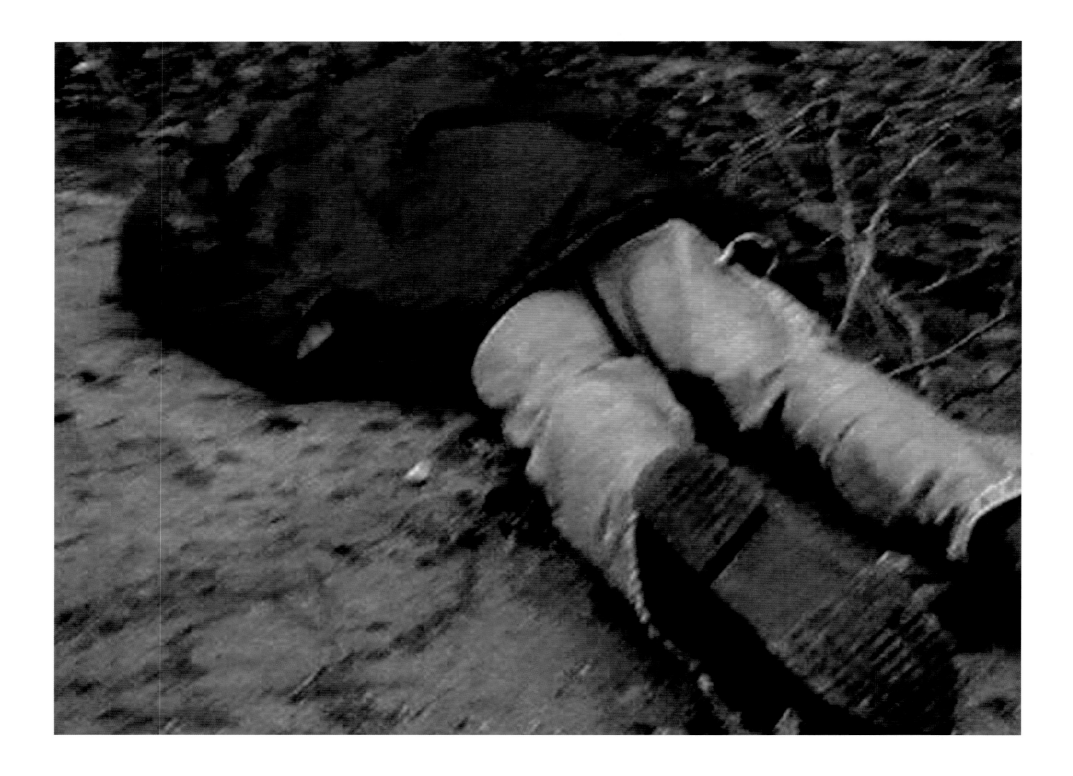

OUT OF POSITION
The Video Installations of Willie Doherty

JEAN FISHER

*Man does not live by words alone; all 'subjects' are situated in
a space in which they must either recognize themselves or lose
themselves, a space which they may both enjoy and modify.*
Henri Lefebvre[1]

In his book *The Production of Space*, Henri Lefebvre contends that in western thought a mathematico-philosophical schema comes to dominate our notions of space, conceiving space as a void waiting to be filled, or as a mental space superior to the lived space of the body and its social practices. According to Lefebvre, however, space is a *practice*, and 'like all social practice, spatial practice is lived directly before it is conceptualized; but the speculative primacy of the conceived over the lived causes practice to disappear along with life, and so does very little justice to the 'unconscious level' of experience.'[2] Hence, 'when institutional (academic) knowledge sets itself up above lived experience, just as the state sets itself up above everyday life, catastrophe is in the offing.'[3] The separated categories of space – physical (perceived) space, ideal (conceived) space, and social (lived) space – can be mediated only when it is understood that space does not exist prior to subjects but is *produced* by them, or, more crucially, by the authorities that manipulate the political, social and economic dispositions of space. This raises the problem of political agency. To acquire agency – that is, for the individual or collective to construct itself as a political and historical subject – it must

grasp the power to act and control elements of its world; it has to connect with power – those aesthetic and social structures capable of producing cultural meaning and an effective political voice. Agency however seems to be precisely that which is disappearing over a horizon of political impotence and social alienation, along with art as a potential interventionary voice. Nonetheless, the premise of this essay is that, through its interrogation of the interactions of subjects, their surroundings and their representations, Willie Doherty's artistic practice puts back into relation those hitherto separated categories of space described by Lefebvre, enabling us to reflect upon the contribution the politics of space and vision makes to the processes of social disempowerment.

Doherty's artistic practice was forged in the crucible of 'sectarian' violence and British military occupation in Northern Ireland during the 1970s and 1980s, which produced a catastrophic disruption of everyday social relations.[4] Henceforth, physical space itself becomes structured according to a mythico-historical space of dual imaginary identities, each side of the conflict adhering to its own social narrative and founda-

tion myth, the one seemingly incommensurate with the other. The city and its environs become, at least on the surface, a place of heterotopic zones and boundaries constructed, on the one hand, by defensive walls enclosing segregated neighbourhoods policed by paramilitaries; and, on the other, by roadblocks, checkpoints and surveillance towers under the control of the police and British army whose domination of public space ruthlessly extends into the private. In either case, the abstract-logical militaristic model of space is imposed on and suffocates lived social space and dispossesses the body as a free agent in networks of social exchange of goods and information, work and pleasure. The city thereby becomes a place of stasis and alienation, perpetually under the gaze of the surveillance camera, producing a psychic landscape of betrayal and suspicion, fear and insecurity, in which the self maps its relations to others through a paranoid gaze, alert to every nuance of gesture, appearance and facial expression. What become silenced by the rhetoric of violence and authoritarian repression, however, are not only the voices of legitimate grievance, but also those of other subject positions, other identifications and diverse networks that also criss-cross a city's

social spaces and which strive to maintain normalcy. Genuine debate becomes displaced by a populist political rhetoric that justifies the demonisation and criminalisation of an entire community on the basis of a noisy, militant minority.

For Doherty, this deprivation of a space of active participation in the social order was figured in the way that the events in Northern Ireland were represented not only by a British government overtly antagonistic to republicanism and by extension to the entire Catholic population (irrespective of whether they supported republicanism), but also by the national and international press. Compromised by political censorship, a lack of historical context and the desire for sensationalist images of urban violence, news reportage failed to address the complex realities of lived experience and homogenised the province's communities into identities that recycled the old negative colonial stereotypes of Irishness.

Doherty's work begins as a meditation on the power of state-controlled media to mediate and condition our perceptions and understanding of cultural identities. The artist's

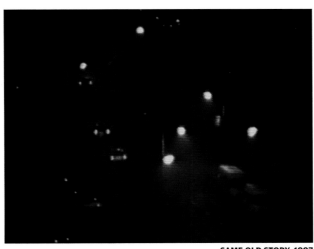

SAME OLD STORY, 1997

early photographic installations are explorations of the way that cultural identities become encrypted in the narratives of place.[5] His frequently paired photographs of unremarkable rural or urban landscapes are devoid of the human figure and yet inscribed with the anxiety of an unseen observer. They possess an opacity in which meaning is only 'locatable' through short inscriptions referring not to geography, but to

the topography of a psychic space of memory, fantasy and dream. What is revealed is that reproductive media, despite their apparent mimetic capacity, are not indices of a transparent 'real' but of a certain *mode of looking*, which is inescapably culturally or ideologically conditioned. Technologies of the visual elide the fact that all forms of representation are displacements from an assumed point of origin that is henceforth absent and inaccessible. We are, then, at the mercy of interpretation. But if seeing is also an act of interpretation, then, in a mediated world, *whose* point of view are we seeing *from*? As noted in earlier essays, Doherty's work is at pains to make clear that, whilst representation strives to establish the identity of its referent, interpretation is actually a matter of *positioning*: the photographer's manipulation of framing and focus in relation to the scene filmed, the text in relation to the image, the viewer in relation to the physical disposition of the installation. Once this is understood, then the path of interpretation is opened to subjective agency.

Doherty's non-partisan enquiry into the politics of space and vision, however, takes a different turn following the British

government's imposition of the unconstitutional Media Broadcast Ban in 1988, designed to exclude in particular the Republican affiliated Sinn Feín party from public debate, and subsequent revelations that corrupt police practices had led to the wrongful conviction as terrorist bombers of several Catholic Irish residents in Britain.[6] The titles of a number of the artist's works of the early nineties refer directly to racist discrimination based in homogenised signs of cultural difference - *Same Difference*, 1990, *They're All The Same*, 1991, *It's Written All over My Face*, 1992, *The Only Good One Is A Dead One*, 1993. In general terms, however, the work is an interrogation of the way the human subject is constructed and constructs itself through mediated representations of self and other, supporting Michel de Certeau's contention that the 'body is defined, delimited, articulated by [the law] that writes it.'[7] Thus, what began as a critique of a localised situation of misrepresentation and social disempowerment in a conflict that was, in large part, a propaganda war over who controlled representation becomes a reflection on a more universally experienced reality negatively constructed and controlled by the instrumental languages of power, in which social solidarity fragments under a climate of fear and suspicion.

Propaganda, like all instrumentalising forms of language concerned with persuasion, seeks to conceal the inherent indeterminacy of language under a cloak of 'scientistic' authority; repetition masks the fact that meaning is never a prior given, but depends on the use and context of language. Doherty exploits this indeterminacy of language by appropriating media's imagery and by simulating its codes in video installations that put in crisis our assumptions of the stable and knowable relationship between space and body. In Doherty's video installations the precarious relation between subject and place is figured in his choice of *mises-en-scène*, which are not so much 'places' as 'non-places' – the interstitial, transient or uninhabitable spaces of a city and its environs: the anonymous, dimly-lit street corner or roadside (*The Only Good One Is a Dead One*, 1993); the derelict buildings of urban decline, or the wasteland that marks the indeterminate boundary between 'culture' and 'nature' (*Same Old Story*, 1997); the bridge or tunnel (*Re-Run*, 2002, *Drive*, 2003, and *Passage*, 2006). If places are defined, well-lit zones in which everyday social relations and actions are performed, non-places are shadowy spaces of ambiguity and uncertain boundaries, of clandestine acts that perennially threaten the stable and durable identity of the place of sociality. They are 'obscene' areas, to which, as Lefebvre says, 'everything that cannot or may not happen is relegated: whatever is inadmissible, be it malefic or forbidden, thus has its own hidden space on the near or far side of a frontier.'[8]

The boundary or frontier (or 'frontline') is a recurrent motif in the artist's work; sometimes it is simply a road, sometimes a bridge or tunnel.[9] To draw a boundary is to create and separate two sides but also to unite and suspend them irresistibly in a state of tension. As Certeau points out: 'This is the paradox of the frontier: created by contacts, the points of differentiation between two bodies are also their common points. Conjunction and disjunction are inseparable in them… The door that closes is precisely what may be opened.'[10] This no-man's land, where sameness and difference dissolve ambiguously into each other, is the pivotal point around which Doherty's installation is articulated and where we too are suspended between two projection screens. But in its very indeterminacy it is the space in which becomes condensed the uncertainty that the subject experiences when he or she can no longer distinguish the boundaries between self and other. According to the Cartesian system of mapping space, the subject is constructed in a privileged position at the centre of an objectified field of signifiers — a totalising spatial mapping that produces a structure of dominance between seeing subject and the object of his gaze. Should this subject, however, become aware of the returning gaze of the other as an equal desiring subject, thereby objectifying him, his own illusion of mastery is menaced and he is disempowered. Among other things, this is one of the pernicious psychic effects of the surveillance camera to which Doherty's work frequently refers. As Bryson points out, this gaze is paranoid: 'Terror comes from the way that sight is constructed in relation to power, and powerlessness… [Sight] naturalises terror, and that is of course what is terrifying… Power uses the social construct of vision, visuality, and disguises and conceals its operations in visuality, in myths of pure form, pure perception, and culturally universal vision.'[11]

Light is therefore also an important component in the artist's images insofar as its absence also tends to obscure boundaries, to transform the city at night into sites of the 'obscene,' to invoke the paranoia of impaired vision. Light alludes to the limitations of the image and of the projection screen itself that

SAME DIFFERENCE, 1990

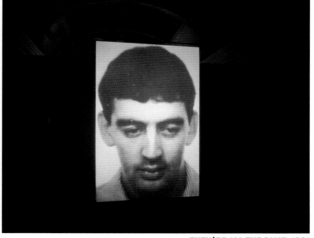

THEY´RE ALL THE SAME, 1991

conceals even as it purports to reveal. In contrast to the popular assumption of the transparency of the image, Doherty's work exposes its inherent undecidability: the tension between what is 'said' and what remains 'unsaid' as an almost imperceptible trace: things are never quite what they seem...

The Only Good One Is a Dead One plays on this tension between the visible and the invisible. Of the two screen video projection, one shows the view from a car travelling perhaps at early dawn, its headlights catching the grassy verges of a twisting country lane and, between the trees, glimpses of city lights in the distance; the other shows a view from a stationary car at night observing the shadowy figures of passing pedestrians and traffic at a road junction under the dim illumination of street lamps. What seem at first glance to be innocuous, even banal shots assume a menacing aspect as the male voiceover unfolds its commentary. It speaks from two seemingly antagonistic but interlocking positions: one describes the thoughts of a would-be assassin stalking his victim and ruminating about how he would kill him: 'It should be an easy job with a car waiting at the end of the street... I've seen it so many times I could write the script'; the other narrates the thoughts of a would-be victim who feels he is under surveillance and imagines how his assassin would approach him: 'As my assassin jumps out in front of me everything starts to happen in slow motion. I can see him raise his gun and I can't do a thing. I see the same shot seen from different angles. I see a sequence of fast edits as the car swerves to avoid him and he starts shooting...' The commentary builds an oblique relation to the images, only now and then appearing to coincide with them. As the work progresses it becomes clear that both positions share a common cultural space and everyday experience, lending their mutual paranoia the aspect of a fratricidal nightmare. That Doherty couches much of this monologue in terms of film language underscores the sense that both 'personae' are acting out a familiar script; both are equally victims of lives distorted through the lens of a fictionalised reality. 'There comes a point,' as Terry Eagleton comments, 'at which 'pure' difference merely collapses back into 'pure' identity, unit-

ed as they are in their utter indeterminacy.'[12]

If *The Only Good One Is a Dead One* presents the menace behind the gaze of the everyday through narration, in *Same Old Story* and *Sometimes I Imagine It's My Turn*, 1998, the burden of the gaze is transferred to the viewer. These works draw on the dispassionate, documentary style of *cinéma vérité* – the hand-held camera, the juxtaposition of long shots, tracking shots, close-ups and jump cuts – and the surveillance camera. There is no voiceover, only ambient sounds as the camera tracks a man walking through urban or suburban sites. We occasionally catch sight of his feet and legs or the back of his head, so that the camera/we closely follows his point of view. *Same Old Story* is composed of short sequences that may be similar but never quite identical between the two projection screens; with the except of a few long shots of a landscape and a city at night, most of the sequences are slow, short pans of the surfaces of the city: the rubbish strewn path and walls of a tunnel; the boarded up windows and concrete walls of social housing; undergrowth and broken branches; the interior of a destroyed, possibly fire-bombed apartment accompanied by the sounds of broken glass underfoot and running water; a burned out car. Unlike conventional film, there is no narrative logic from one sequence to the next; the aberrant framing and de-framing of each successive and autonomous shot undermines spatial continuity to produce a radical anti-narrative narrative that the viewer is invited to construct for herself.

A similar strategy is pursued in *Sometimes I Imagine It's My Turn*. The work begins with dual long shots of an empty green landscape and a man walking across the same terrain. Brief video clips of the passing wheel of a car and the city at night (these shots are appropriated from a televised documentary about the murky world of police informers against which the IRA showed zero tolerance), accompanied by the muffled sounds of a helicopter and wind in the trees intermittently interrupt the camera as it tracks a path through ground littered with broken and tangled branches, coming upon the boots and jeans-clad legs of a man. There is something immediate-

ly emotionally threatening and disorienting in this sudden appearance of a possible corpse and the clinical indifference by which the camera pans slowly over his body. As in *Same Old Story*, Doherty's camera scans these opaque surfaces like a forensic eye, mapping the residues of a disquieting scene in which we too, like the crime scene investigator, are compelled to search for traces of meaning that might restore sense to an entropic collapse of order.

Although these installations possess the tonality of documentary film, there is no omnipotent or explanatory overview that would give us command or knowledge of the scene, and nothing in the image or voice-over that identifies an anthropologically determinable space or time. Rather, we are given a perspective that enfolds us in the intimacy of the image's presence, in a sounding of language or voice as an immediate not mediated event. Doherty's laconic, looped video sequences eschew any determinate narrative content, and present for the most part everyday actions [*acciones*] – driving in a car, running across a bridge, walking in undergrowth – whose understated political resonances might be compared to Francis Alÿs's *paseos*. Thus even as the work plays with given representational codes, it uncouples them from established mean-

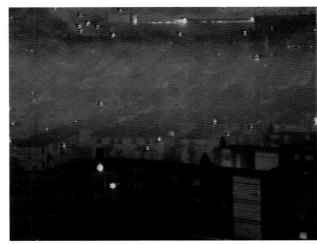

SAME OLD STORY, 1997

SAME OLD STORY, 1997

ings; in the words of Jacques Rancière, 'it undoes the formatting of reality produced by state-controlled media by undoing the relations between the visible, the sayable and the thinkable.'[13] It presents subtle subversions of conventional representational codes that Certeau calls 'camouflaged transgressions': 'They are inserted metaphors and, precisely in that measure, they become acceptable, taken as legitimate since they respect the distinctions established by language even as they undermine them. From this point of view, to acknowledge the authority of rules is the exact opposite of applying them. This fundamental chiasm may be returning today, since we have to apply laws whose authority we no longer recognize.'[14]

In recent installations the state of mind of the filmed protagonist is more fully foregrounded, forming a complicity with the viewer as further witness to a shared reality in which any place anywhere is now capable of transforming unexpectedly into the space of the 'obscene.' In these works the shadowy face of the everyday merges with the familiar *film noir* codes of cinema. Thus, for instance, one might connect the man wearing a business suit running down the middle of the road through a covered bridge in *Re-Run*,[15] to Cary Grant's character as he runs to avoid the crop-duster in Hitchcock's *North by Northwest*; or to the office workers escaping from the collapsing World Trade Center during 9/11 that was replayed repeatedly on TV news broadcasts ('re-run' is a common phrase in English for repeat screenings of earlier broadcasts in TV or cinema programming). The style of editing – short, staccato jump cuts – and absence of sound accentuate the sense of urgency reflected in the man's face. In truth, however, we cannot know if he is running away from or towards something, only that he never reaches the other side of the bridge.

Drive has a similar construction, although this time the camera films the driver inside a car travelling through a tunnel, accompanied by the hypnotic, rhythmic flash of tunnel lights. In one projection he is driving normally; in the other he is driving with his eyes closed as if he is asleep at the wheel. In both *Re-Run* and *Drive* a state of anxiety is provoked and sustained by our *anticipation* that some unavoidable disaster is about to befall the man, as if we too are trapped in the impotent stasis of a nightmare. This psychic, emotional trope is a familiar manipulation in TV and film fictions in which threat and terror are conventionally pacified and resolved in a cathartic narrative closure;[16] by contrast, what is produced in Doherty's work is a deeply unsettling sense of a constantly receding horizon of meaning in relation to which subjective and collective agency can find no purchase.

That the media's manipulation of our emotional responses colours our interpretation of events, places and people we cannot know directly the subject of *Non-Specific Threat*, 2004. Doherty was particularly alert to the characterisations of the protagonists in a televised film, *Holy Cross*, 2003,[17] a fictional drama based on events in North Belfast in 2001, when the world witnessed shocking news images of terrified young schoolgirls, surrounded by angry adults hurling missiles and verbal abuse at them, as they were escorted by riot police a few hundred yards along a road through a predominantly Protestant working class neighbourhood to their Catholic school. The location is indeed one of those 'interface' or interstitial zones in the city where the self opens anxiously onto its other. The film's stated intention was to explore through the 'eyes' of fictional families on both sides of the dispute the fear, enmity and territorialism that give rise to such acts. However, the film was not free from those subliminal signs of identity that bias our attitudes to people; as Doherty noted, a British audience would commonly identify the image of one of the main Catholic protagonists as a 'thug.' Doherty chose to use this same actor in *Non-Specific Threat*, a single video, projected slightly larger than life-size, presenting a continuous 360° tracking shot of the head and shoulders of this silent, stationary figure. As the camera moves slowly round the figure we catch glimpses of the background – the interior of a derelict industrial building, and an open door or window revealing a dark exterior with trees – and yet the man is strangely dislocated from it. The image is accompanied by a voiceover monologue that is also dislocated from the man insofar as the voice sounds rather more educated than his image would suggest. The monologue is couched partly in the threatening but ambiguous language that we now associate with fundamentalist rhetoric –'I am invisible... I am unknowable... There will be no water... no electricity... no TV... no computers... You create me... I am beyond reason... I am your victim... I am your desires...'– Whilst we may initially attribute the voice to the man, there is gradual slippage between text and image. As we are subtly drawn into complicity with this commentary, so it becomes progressively more uncertain whether the voice is a projection of 'his' thoughts or 'ours,' whether we are the victims of his prejudice or he is the victim of ours. Likewise, in *Passage* the seemingly innocuous act of two almost identically dressed men passing each other in a tunnel evokes ambivalent connotations: is the gesture of each looking back at the other a sign of mutual recognition of a friend or an enemy, of simple curiosity or a provocation to aggression? If they seem locked in a social imaginary of mutual suspicion, it may equally be *our* paranoid projection.

Closure, a single channel video projection, has a similar structure to *Non-Specific Threat*, although in this case the

camera focuses on the head and shoulders of a woman as she walks impassively and silently round the perimeter of an exterior, steel-walled enclosure. If this place has the feel of a prison yard, one strand of the voiceover commentary suggests a mental prison, a rigid adherence to what the first person voice calls her 'unwavering loyalty, undimmed faith, engrained nature, pre-ordained destiny...' These statements alternate with 'eye-witness' descriptions of a domestic space stricken by grinding poverty or urban violence, fire and water, that we are left to visualise for ourselves: 'The street is ablaze... The steel is twisted... The surface is melting... The roof is decomposing... The ceiling is dripping... The floor is submerged...' Two contrasting spaces are evoked: a psychic space either remarkably resilient or intransigently self-enclosed, and an imaginary social space in which the boundaries between inside and outside, private and public are disintegrating. *Closure* invites us to ask ourselves whether subjective or social agency is possible when any space of negotiation with others is occluded; and when we populate the world with unseen and threatening 'others' that, for the most part, are phantoms conjured by a politics of fear and fuelled by cynical state interests. According to Lawrence Grossberg, agency should not be thought in terms of individual will, but as the fields of activity in which subjects and communities map and position themselves with varying degrees of mobility relative to relations of power. If subjectivity constitutes 'homes' as places of attachment, 'agency constitutes strategic installations... [it] involves participation and access, the possibility of moving into particular sites of activity and power, and of belonging to them in such a way as to be able to enact their powers.'[18] But to surrender lived social space to the dictates of institutional discourses is to relinquish both political and ethical agency and invite catastrophe.

In many respects, Doherty's work may be understood as a critique of the failure of postmodernism to address social, political and historical realities. The notions of 'de-centred' or de-territorialised subjectivity and multicultural diversity are metropolitan concepts, which, as Eagleton points out, have been 'valorised' at the expense of community, tradition, rootedness and solidarity.[19] That is, that postmodernism sacrificed the political and the ethical, understood not as the organs of state power or a philosophical abstraction, but, in Lefebvre's terms, as the lived interactions of people with and within a given social place. Slavoj Žižek argues that 'today's postmodern post-politics' opens up a new field which involves a stronger negation of politics: it no longer merely 'represses' it, trying to contain it and to pacify the 'returns of the repressed', but much more effectively 'forecloses' it, so that the postmodern forms of ethnic violence, with their 'irrational' excessive character, are no longer simple 'returns of the repressed', but rather present the case of the foreclosed (from the Symbolic) which, as we know from Lacan, returns in the Real.'[20]

Doherty's poetics works at the interface of two contrasting tendencies: globalisation's accelerating destabilisation of identity and belonging and the subject's struggle – albeit through often romanticised attachments to place, community, traditional beliefs and values – to construct a space in which it can recognise itself. But as his work demonstrates, if the problem of the former is social and political alienation, the problem of the latter is that it as yet lacks a language and hence a political agency adequate to counter hegemonic forces; impotence in relations of power takes the form of violence because its testimony can find no ground in any prior discursive formation. Hence, Doherty's work asks, what forms of language are capable of addressing and overcoming this social and political impasse?

Doherty is not alone in his critique of mediated representations of reality, a critique that must be extended to certain site-specific art practices, questionable because, like journalism, they are modelled on anthropology: they rely at best on received information that does not penetrate the surface appearance of a given context, if only because the subtle codes that constitute a social space are fully legible only to those

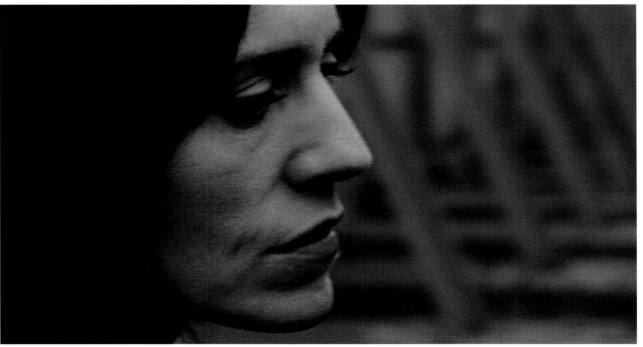

CLOSURE, 2005

who use and produce it. Amongst the casualties of 'information technologies', as Walter Benjamin relates, has been transmissible experience, exemplified in the reciprocity between storyteller and listener: '[Storytelling] does not aim to convey the pure essence of the thing, like information or a report. It sinks the thing into the life of the storyteller, in order to bring it out of him again. Thus traces of the storyteller cling to the story the way the handprints of the potter cling to the clay vessel.'[21] This is close to the distinction Lefebvre makes between 'presence' and 'the present' in his discussion of the 'mediatisation' of the temporality of everyday life. For this author, the present (representation), is a function of media, simulating presence and introducing simulation (the simulacrum) into social practice, thereby displacing the lived social relations of self and other: it resembles the real but has neither 'depth, nor breadth, nor flesh.' 'The present is a fact and effect of *commerce*; whilst presence situates itself in the poetic: value, creation, situation in the world and not only in the relations of exchange... Mediatisation tends not only to efface the *immediate* and its unfolding, therefore beyond the present, *presence*. It tends to efface *dialogue*.'[22]

We may now begin to appreciate the depth of Doherty's critique of 'informational technologies' and the extent to which his practice reclaims that loss of transmissible experience lamented by Benjamin. Doherty's poetics, like Benjamin's clay vessel, is deeply etched by the artist's own experiential knowledge. This is not to make a virtue out of cultural 'authenticity' – whilst art may speak from and to a particular context it is not reducible to it. It is, rather, to recognise the difference between transmissible experience and the simulacra of the world, and to grasp how Doherty's work strives, through a minimal form of storytelling, to liberate the speech of the body and its social relations imprisoned behind the garrulous façade of the media. Doherty's 'stories' do not transmit any information that we can tangibly locate in time or space or appropriate to knowledge; rather, through their actions and gestures, they convey the *transmissibility of experience* itself. The

work privileges the *act* of seeing and listening over the mediated landscape of the visible. Hence Doherty's formal aesthetic strategies bring something *into presence* for the viewer. Their unfolding of the scarred, lived-in surfaces and textures of urban existence, and of the lived-in faces of his actors performing ordinary, everyday acts, enter into dialogue with the viewer; they possess a singularity and immediacy that situate the viewer's body in a world given 'depth, breadth and flesh'. Thus, if the artist's video installations speak of a current climate of socio-political impotence and alienation, they do so less through what they 'show' than through our psychic identification with the experiences they evoke. What we understand from Doherty's poetics is that the affectivity of art lies less in what it purportedly says than in what it *does*: it opens a passage to the understanding of what is at stake when we surrender our own experience of life as shared human existence to the divisive realities promoted by hegemonic power. It exercises the right to critique the representations of existing social narratives in order to pave the way for more productive reconfigurations of reality.

STRATEGY: SEVER/ISOLATE. BELFAST, 1989

1. Henri Lefebvre, *The Production of Space*, trans. Donald Nicholson-Smith, Oxford: Blackwell, 2000, p. 35.
2. Ibid, p. 34.
3. Ibid, p. 415.
4. The seeds of what comes to be called the 'Troubles' in Northern Ireland that erupted in the early 1970s can be traced to the partition of Ireland in 1921, when an independent Catholic Irish Republic, freed from British colonial rule, could be negotiated only by ceding the more industrial and therefore wealthy territory of Northern Ireland to Britain and its Protestant/Loyalist supporters. In a pattern now all too familiar in colonialist scenarios, the 'Troubles' began as a pacifist civil rights movement by the territory's subordinated Catholic minority, grievances to which the ruling authorities were too slow or reluctant to respond, leading to a resurgence of Republican calls for a united Ireland, and a descent into violence with the formation of both Republican (notably the provisional Irish Republican Army [IRA]) and Loyalist paramilitary organisations and British military occupation.
5. For discussion of Doherty's earlier installations, see Jean Fisher, 'Seeing Beyond the Pale,' *Willie Doherty: Unknown Depths*, Cardiff: Ffotogallery, 1990; Dan Cameron, 'Partial View,' *Willie Doherty*, Dublin: The Douglas Hyde Gallery, New York: Grey Art Gallery and London: Matt's Gallery, 1993; and Caoimhín Mac Giolla Léith, 'Troubled Memories,' *Willie Doherty: False Memory*, London: Merrill, and Dublin: Irish Museum of Modern Art, 2002, pp. 19-25.
6. The 'Guildford Four,' 'Maguire Seven' and 'Birmingham Six' were all convicted and imprisoned in the early seventies, but were subsequently proven innocent and released after some 15 years in prison, representing amongst the worst cases of miscarriage of justice in the history of the British judicial system.
7. Michel de Certeau, *The Practice of Everyday Life*, trans. Steven F. Rendall, Berkeley, Los Angeles and London: University of California Press, 1984, p. 140.
8. Lefebvre, op. cit, p. 36.
9. The titles of an earlier pair of photographs indicate the social significance the artist attaches to this motif as an urban structural device of social control and containment: *Strategy: Sever. Westlink, Belfast*, 1989, and *Strategy: Isolate. Divis Flats, Belfast*, 1989. The Westlink tunnel is the location for the video installation *Drive*; whilst *Re-Run* was shot on the Craigavon Bridge in Derry, which also appears in the photographic diptyph *The Bridge*, 1992.
10. Michel de Certeau, op. cit, pp. 127-128.
11. Norman Bryson, 'The Gaze in the Expanded Field,' *Vision and Visuality*, edited by Hal Foster, Seattle: Bay Press, 1988, pp. 107-108.
12. Terry Eagleton, 'Nationalism: Irony and Commitment', *Field Day Pamphlet*, 15, 1988, p. 14.
13. Jacques Rancière, *The Politics of Aesthetics*, trans. Gabriel Rockhill, London and New York: Continuum, 2004, p. 65.
14. Michel de Certeau, *The Capture of Speech and Other Political Writings*, trans. Tom Conley, Minneapolis and London: The University of Minnesota Press, 1997, pp. 54-55.
15. The location, the Craigavon Bridge, has traditionally separated Catholic from Protestant neighbourhoods.
16. Occasionally the reverse is true. *Drive*, for instance, recalls a series of British public service advertisements, Think!, cautioning the public to drive more carefully in which what begin as happy social scenes end in sudden road deaths.
17. BBC Northern Ireland in association with RTE, dir. Mark Brozel. The film won several international awards.
18. Lawrence Grossberg, 'Identity and Cultural Studies: Is That All There Is?' *Questions of Cultural Identity*, edited by Stuart Hall and Paul Du Gay, London: Sage Publications, 1996, p. 99.
19. Terry Eagleton, *The Idea of Culture*, Oxford: Blackwell, 2000, p. 13.
20. Slavoj Žižek, 'The Lesson of Rancière,' Jacques Rancière, *The Politics of Aesthetics*, op. cit, p. 72.
21. Walter Benjamin, 'The Storyteller,' *Illuminations*, trans. Harry Zohn, New York: Schocken Books, 1969, pp. 89-92.
22. Henri Lefebvre, *Rhythmanalysis: Space, Time and Everyday Life*, trans. Stuart Elden and Gerald Moore, London: Continuum, 2004, pp. 47-48.

RE-RUN 2002

Duración: 30 segundos
Instalación: Dos proyectores de video formato 4:3, dos reproductores de DVD, un sincronizador, dos DVD (a color) proyectados sobre dos pantallas de 3m x 4m suspendidas en un espacio aislado.

RE-RUN se conforma por dos videosecuencias cortas que muestran a una figura masculina corriendo de noche por un puente. Cada secuencia dura 30 segundos y se repite sin divisiones formando una secuencia extendida. Ambas son proyectadas simultáneamente sobre dos pantallas suspendidas de tres por cuatro metros. Las pantallas están colocadas enfrentadas directamente en los extremos opuestos de un espacio de 10 por 12 metros. Cada videosecuencia está construida con múltiples tomas del mismo hombre corriendo por el puente: tomas abiertas, medias y acercamientos. El material fue editado para crear una secuencia rápida y breve de aproximadamente 42 cortes independientes. La figura se ubica permanentemente corriendo en el centro del puente. Nunca llega a su destino y se encuentra atrapado en el acto de correr continuamente. Una secuencia muestra al hombre corriendo hacia la cámara, que se aleja de él a la misma velocidad. La otra secuencia muestra al hombre alejándose de la cámara, la cual se mueve detrás de él manteniéndolo constantemente dentro de cuadro.

RE-RUN 2002

Duration: 30 seconds looped
Installation: two 4:3 video projectors, two DVD players, one synchroniser, two DVD (colour) projected onto two 3m x 4m screens suspended in a self-enclosed space.

RE-RUN consists of two short video sequences showing a male figure running across a bridge at night. Each video sequence lasts 30 seconds and is seamlessly looped to create an extended sequence. Both are projected simultaneously onto freestanding 3 x 4 metre screens. The screens are positioned directly facing each other at opposite ends of a 10 x 12 metre space. Each video sequence is compiled from multiple takes of the same figure running across the bridge i.e. wide shot, mid shot, close-up. This material is edited to make a short, fast sequence of approximately 42 separate cuts. The figure is located permanently running in the middle of the bridge. He never reaches his destination and is caught in the act of running continuously. One sequence depicts the man running towards the camera, which is moving away from him, at the same speed. The other sequence shows the man running away from the camera which is moving after him, keeping him constantly within the frame.

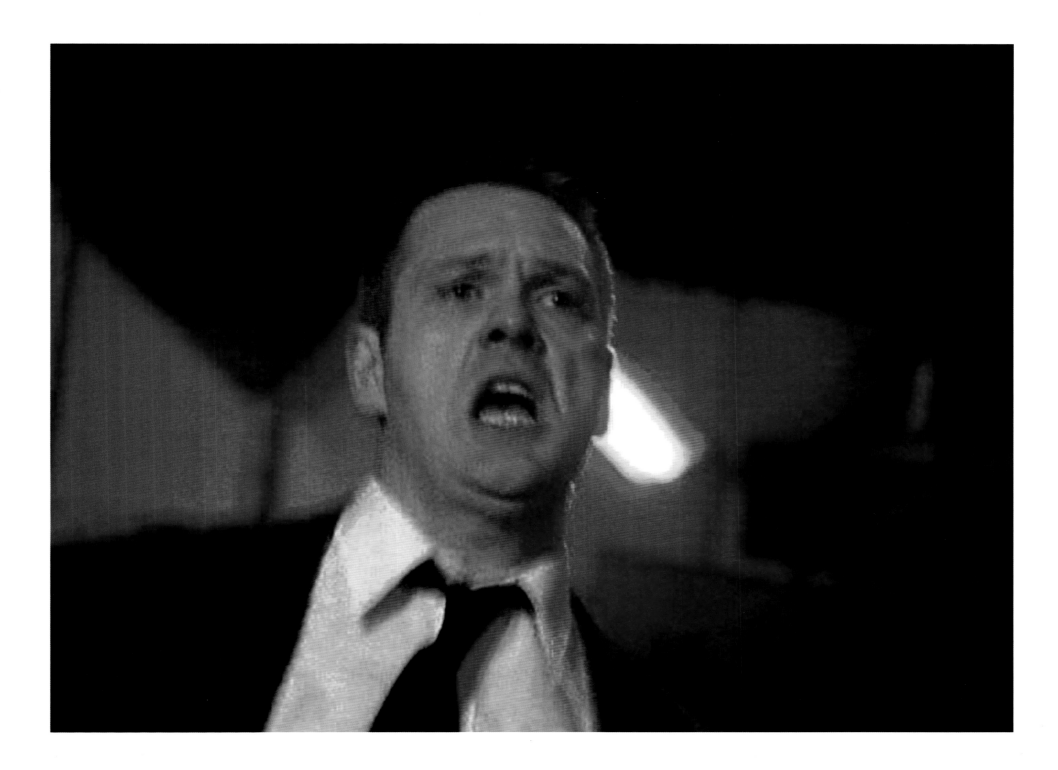

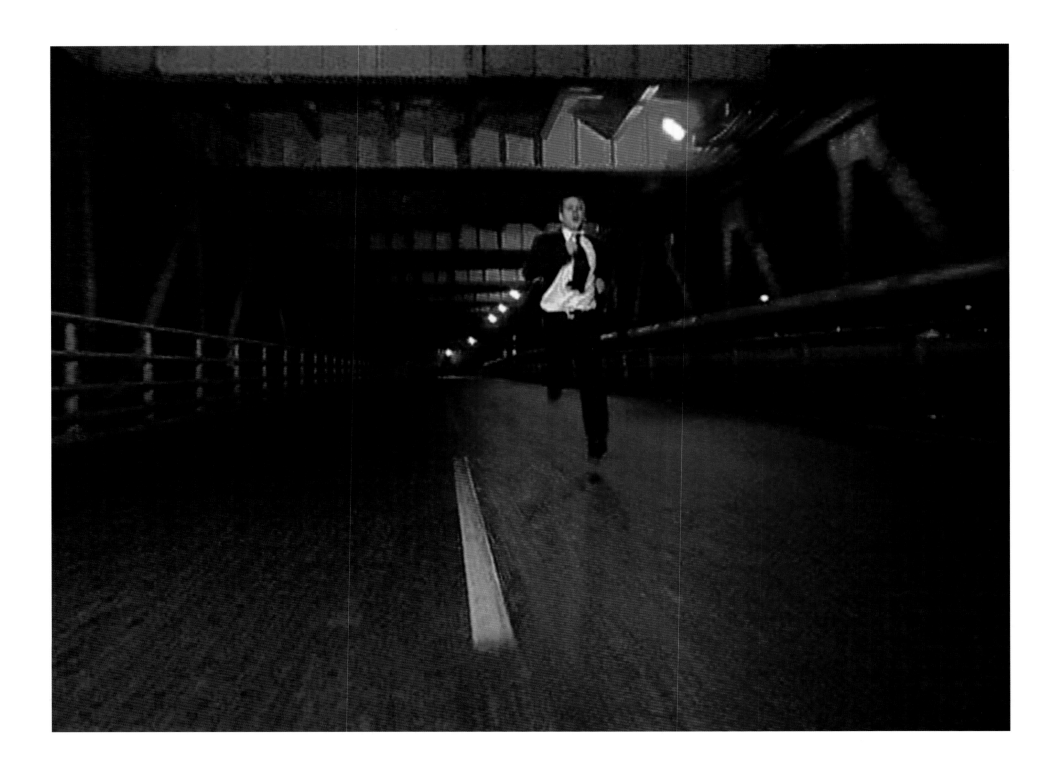

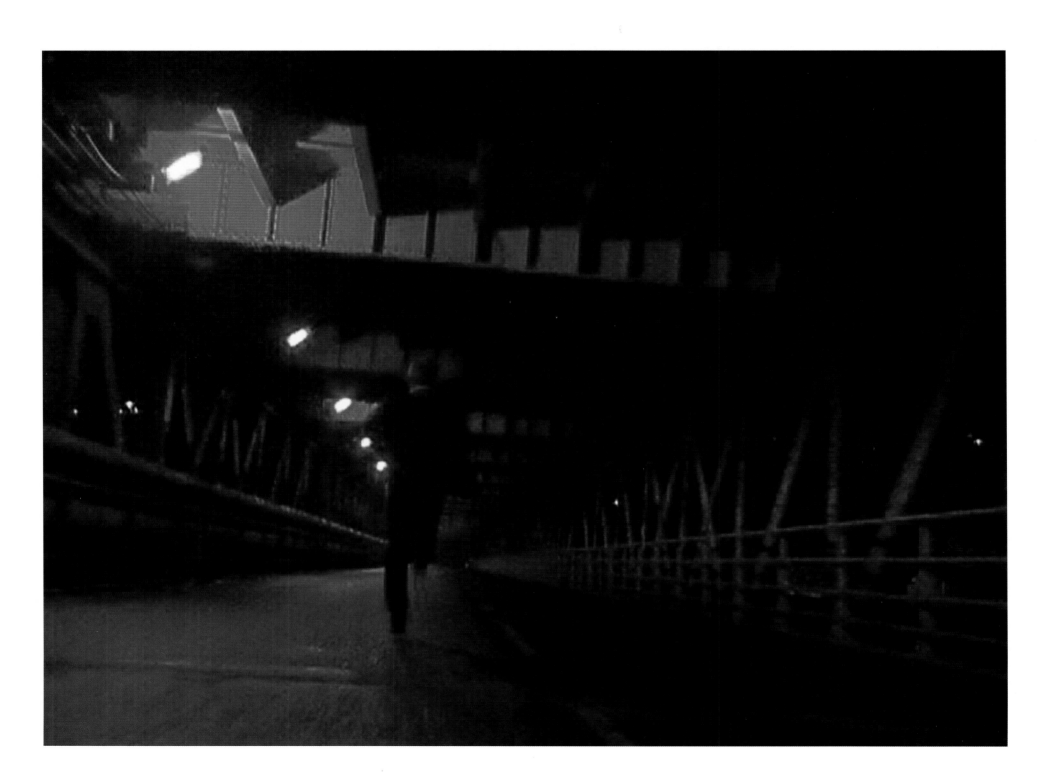

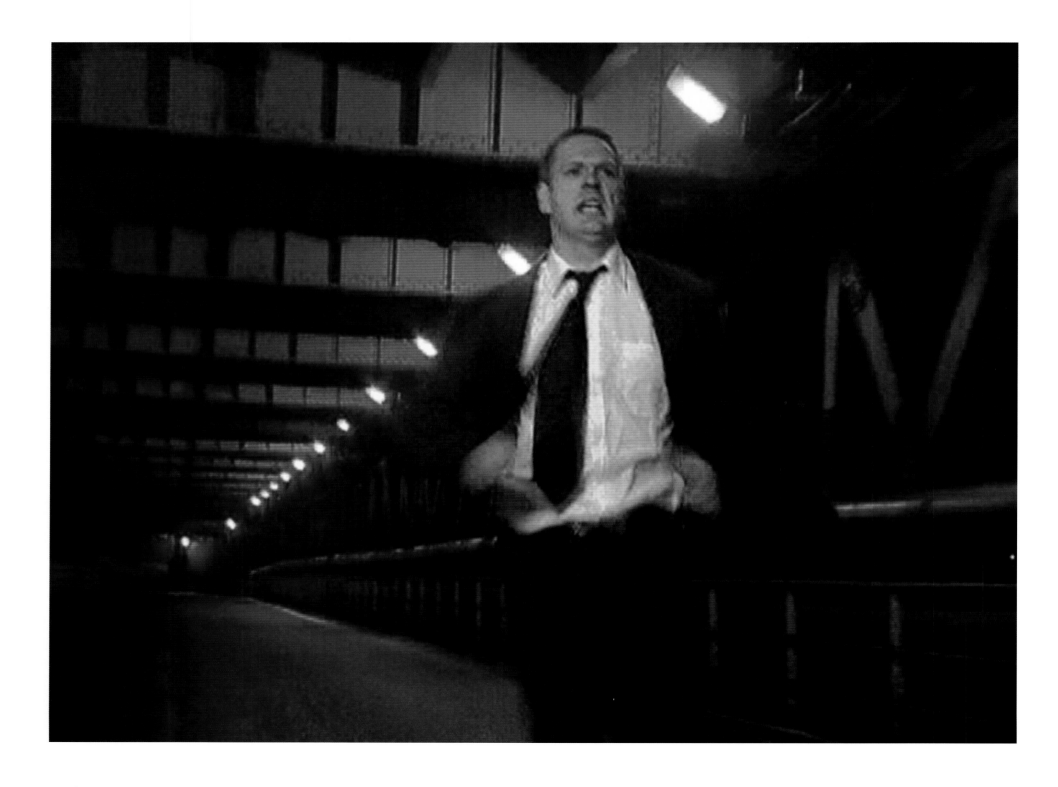

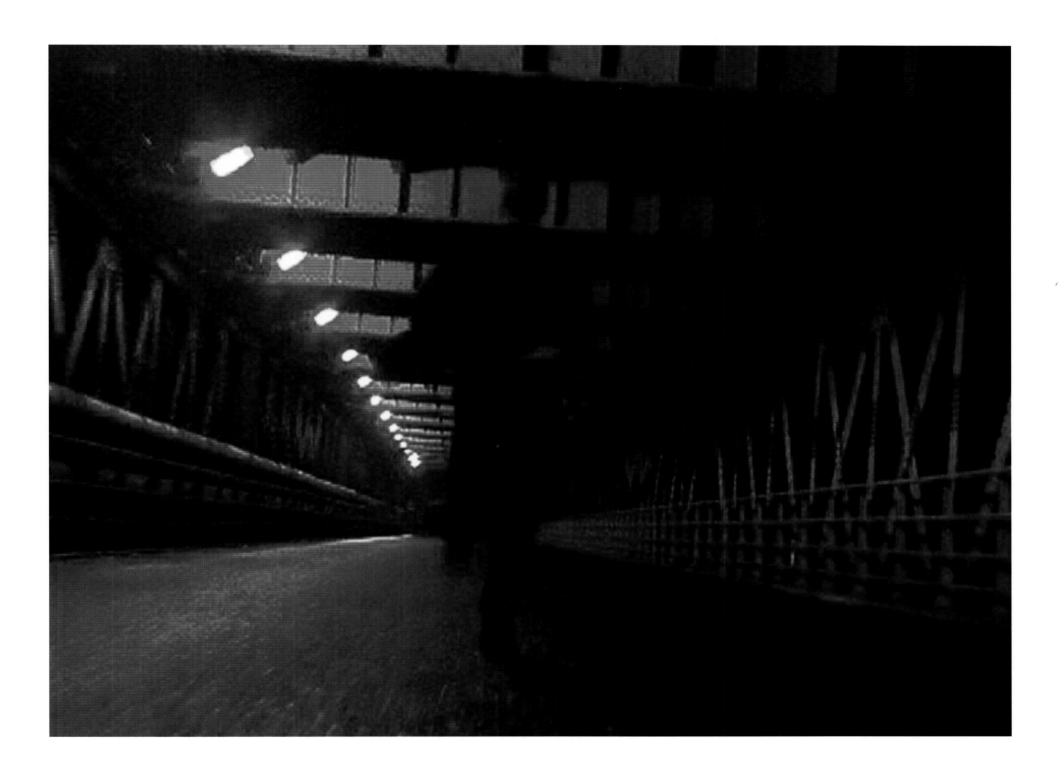

DRIVE 2003

Duración: 30 segundos
Instalación: dos proyectores de formato 4:3, dos reproductores de DVD, un sincronizador, un amplificador estéreo, cuatro bocinas, dos DVD (a color y con sonido) proyectados a 3m x 4m sobre pantallas suspendidas en un espacio aislado.

DRIVE consiste de dos videosecuencias cortas que muestran una figura masculina manejando un coche de noche. Cada video dura 30 segundos, pero se repite sin divisiones para crear una secuencia extendida. Ambos videos son proyectados simultáneamente sobre dos pantallas suspendidas. Ambas pantallas están colocadas diagonalmente, enfrentadas en los extremos opuestos de un espacio oscuro. Cada secuencia está formada por tomas abiertas, medias y acercamientos de la misma figura masculina. El material fue tomado directamente a través del parabrisas y de las ventanas laterales del automóvil. La escena está iluminada por una luz verde interrumpida por destellos de luz roja mientras el coche pasa bajo la iluminación de la autopista. El material fue editado para crear dos secuencias breves y rápidas de aproximadamente cuarenta cortes cada una. En una secuencia el hombre maneja casualmente el automóvil, mientras que en la otra tiene sus manos en el volante pero sus ojos están cerrados. Está dormido. Ambas secuencias están acompañadas por un extracto breve y repetitivo del sonido del coche recorriendo el camino. Los automovilistas, conscientes e inconscientes, nunca llegan a su destino final y se encuentran atrapados en el escenario de pesadilla de conducir incesantemente el mismo tramo del camino.

DRIVE 2003

Duration: 30 seconds looped
Installation: two 4:3 video projectors, two DVD players, one synchroniser, one stereo amplifier, four speakers, two DVD (colour, sound) projected onto two 3m x 4m screens suspended in a self-enclosed space.

DRIVE consists of two short video sequences showing a male figure driving a car at night. Each video lasts thirty seconds but is seamlessly looped to create an extended sequence. Both are projected simultaneously onto two freestanding screens. The screens are positioned diagonally facing each other at opposite ends of a dark space. Each sequence is compiled from wide, mid and close-up shots of the same male figure. The footage is shot directly through the windscreen and side window of the car. The scene is lit with a green light that is interrupted by flashes of red as the car passes under the motorway lights. The material is edited to make two short, fast sequences of approximately forty cuts. In one sequence the man is casually driving the car while in the other sequence he has his hands on the steering wheel but his eyes are closed. He is asleep. Both sequences are accompanied by a short, repetitive sample of the sound of the car driving on the road. The conscious and unconscious drivers never reach their destinations and are caught in the nightmarish scenario of driving incessantly on the same stretch of road.

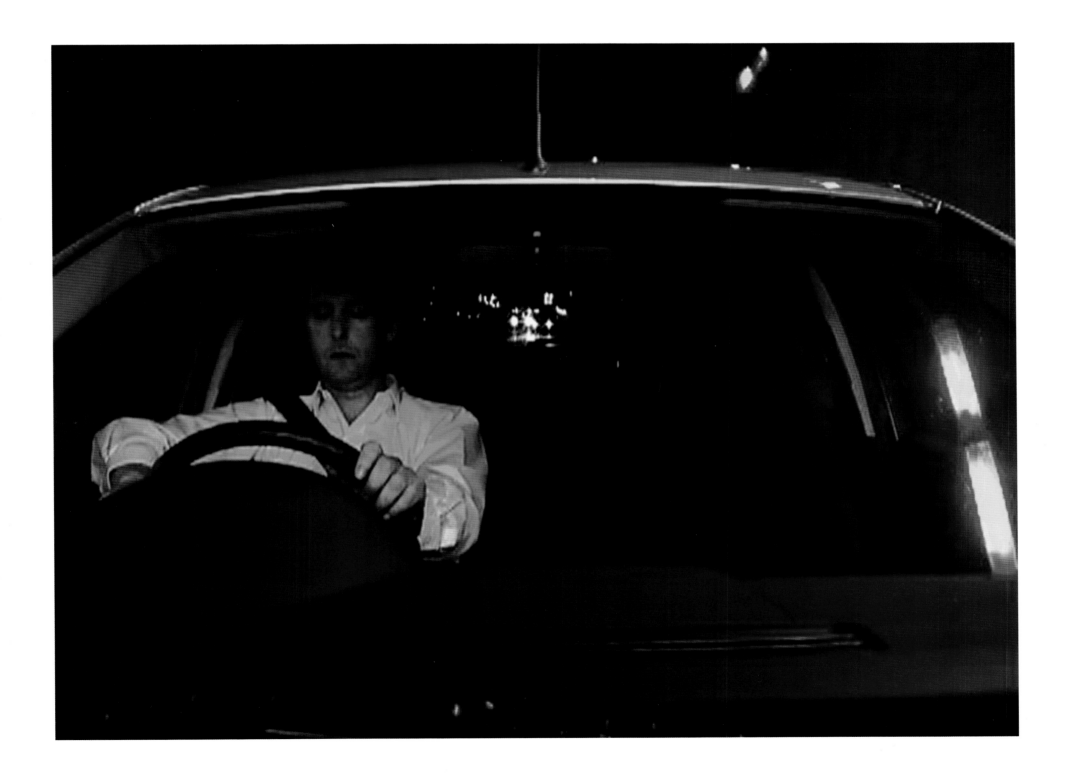

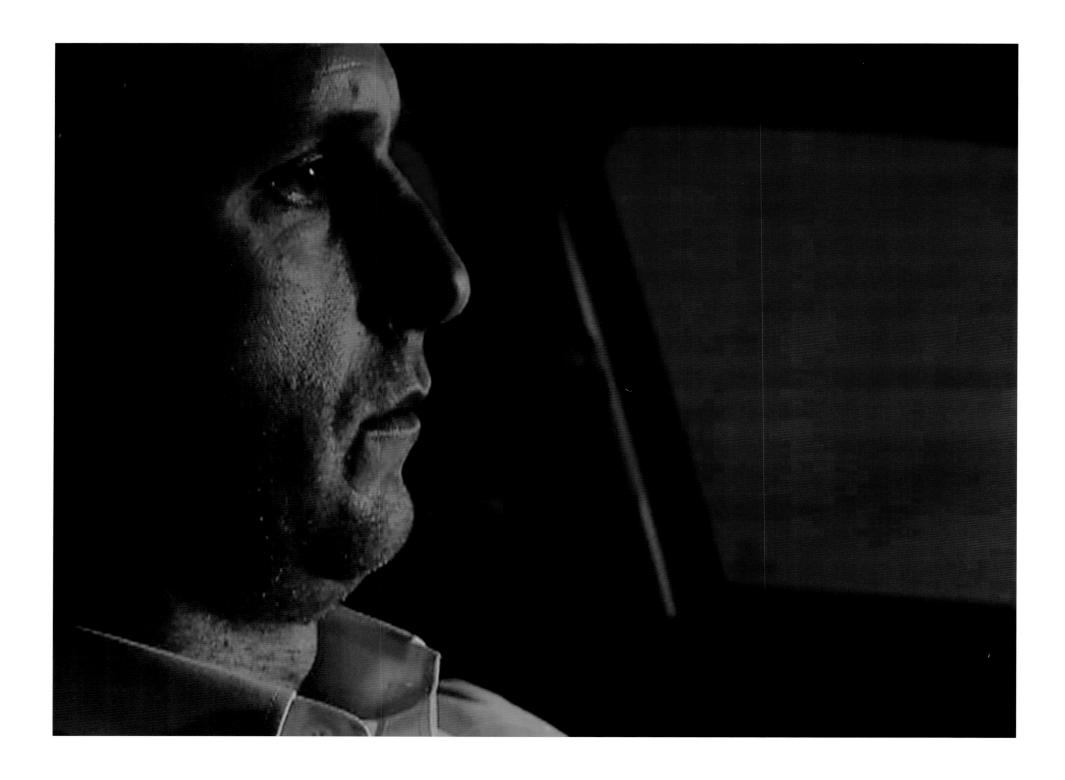

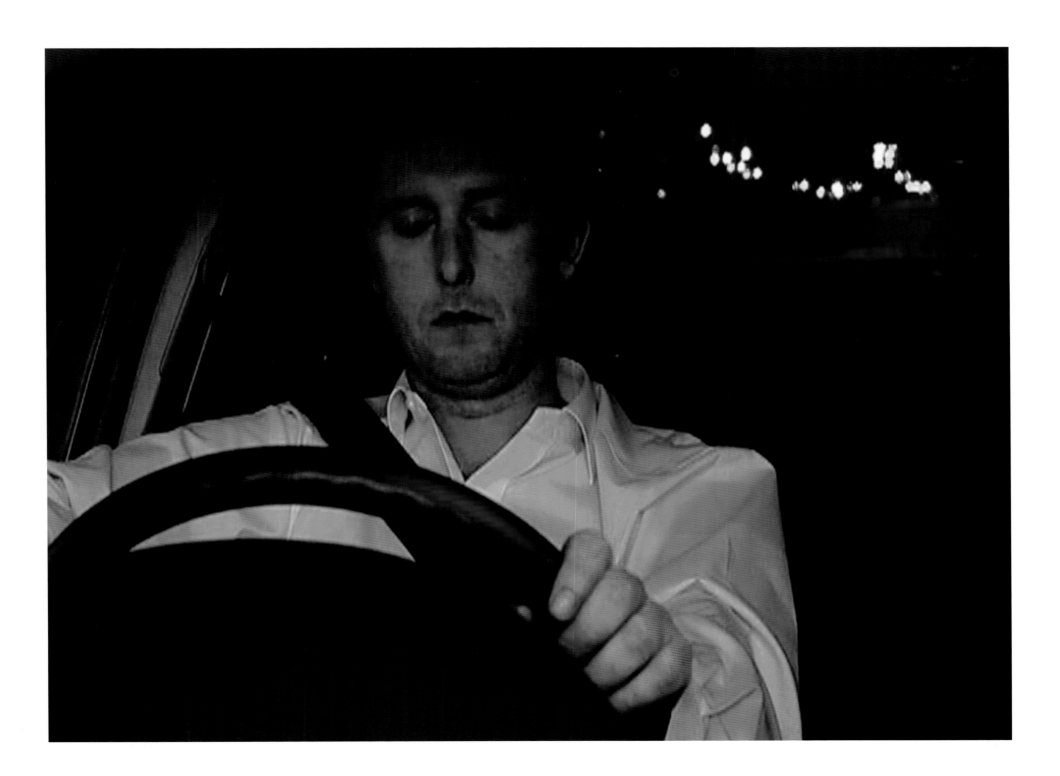

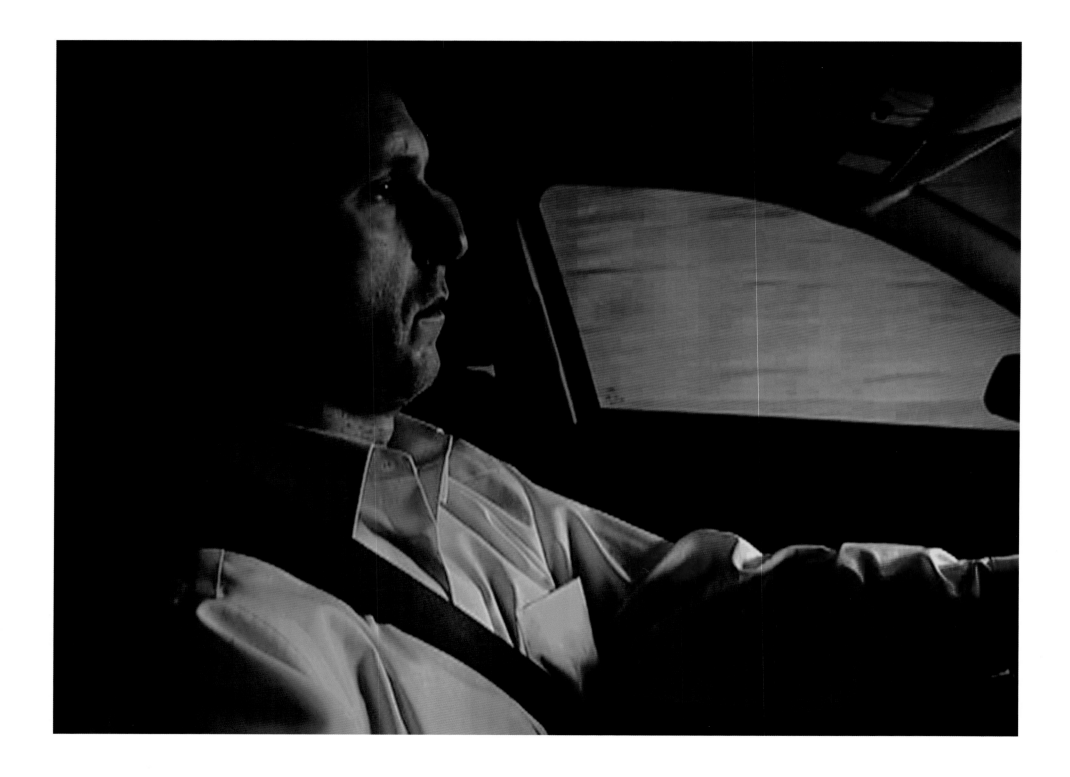

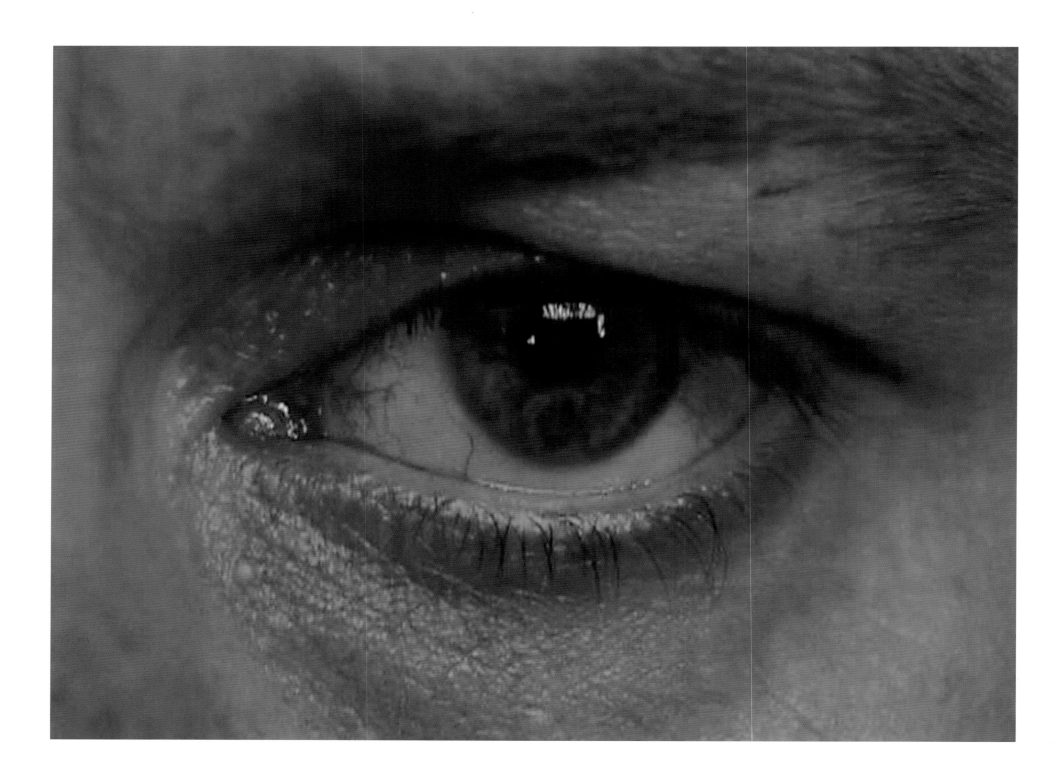

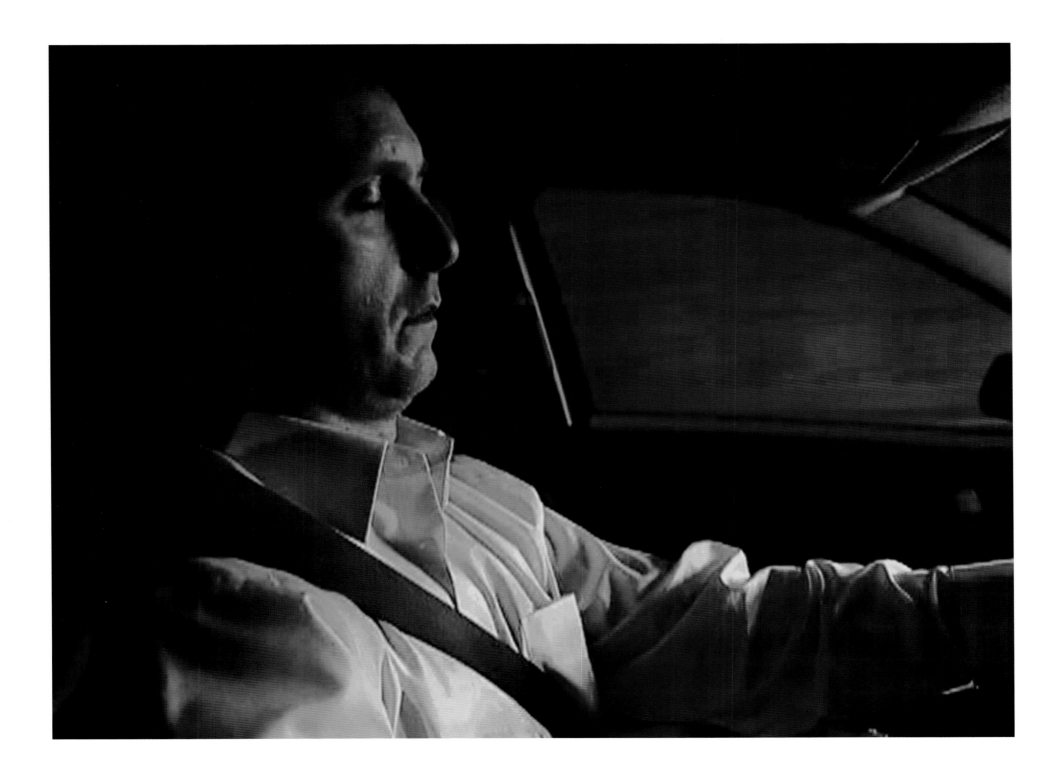

ENTREVISTA A
Willie Doherty por Príamo Lozada

Fragmento de la entrevista telefónica a Willie Doherty por Príamo Lozada
que se llevó a cabo el 15 de agosto del 2006.

PL: ¿Cuál es el proceso mediante el cual construyes tu trabajo?

WD: En comparación con la producción fílmica tradicional, generalmente abordo la realización de un video de manera no convencional: no comienzo con un guión, sino con una locación. Por ejemplo, *Re-Run* se desarrolló partiendo de mis pensamientos sobre un puente en Derry y sobre la manera en que éste conecta y separa una parte de la ciudad de la otra. Mi trabajo inicia a partir de un conjunto específico de circunstancias o de una relación particular con un lugar determinado. Esto es ligeramente distinto del trabajo basado en un personaje o tomado de un guión, proviene de mi experiencia sobre un lugar particular y cómo quiero desarrollarla. Al llegar a ese punto, reflexiono acerca de cómo puedo intervenir en el lugar, en cómo puede interactuar un actor físicamente en ese espacio. Después, pienso en la forma en que la obra puede funcionar dentro del espacio de exhibición y en cómo puede instalarse.

Mi obra más reciente, *Passage*, se filmó cerca de un paso a desnivel cercado, debajo de una intersección de autopistas. Con frecuencia observo ese lugar cuando viajo en autobús y, en ocasiones, he visto ahí a una persona, en un sitio en el que se supone que nadie debe estar. Comencé a pensar en lo que pasa en ese lugar o en qué tipo de intercambio puede ocurrir en esa tierra de nadie. Al mismo tiempo, sabía que en esa misma ubicación habían asesinado a un paramilitar hace un par de años. Fue la combinación de estos factores la que me llevó a pensar en las posibilidades de trabajar allí en particular y en cómo podría desarrollar esa obra usando dos actores o figuras, y en lo que podrían estar haciendo —o no haciendo.

PL: Cuando mencionas el caso del asesinato, te ciñes a una historia, a un recuerdo. Pero quizás alguien que esté consciente de ese recuerdo podría hacer una lectura distinta de la obra...

WD: En cierta forma, esa relación local específica con el lugar me proporciona el ímpetu inicial para pensar sobre las posibilidades de trabajar allí. Aunque el público local puede conocer esa información, tal conocimiento no es necesario para que el espectador general se relacione con la obra. Frecuentemente le resto énfasis a esos detalles concretos porque busco que mi trabajo se conecte con el público en otro nivel, quiero que el espectador de la ciudad de México se relacione con la obra tan fácilmente como el de Irlanda, a través de las emociones y sentimientos que comparte como ser humano en las difíciles circunstancias de la vida cotidiana.

Para mí, ese cambio de lo específico a lo no específico es un elemento importante presente en toda mi obra. Cuando vuelvo la mirada a los trabajos de foto-textos en blanco y negro (the black and white photo-text works) que hice durante los últimos años de los ochenta, siento que dependen del conocimiento local, lo cual, en cierta forma, le proporcionó a mi obra una cualidad única. Sin embargo, también ocasionó que mis obras tuvieran una serie de limitantes mientras eran más vistas y se exhibían en situaciones y contextos diferentes. Sentí que era demasiado pedir que el público entrase en contacto con mi trabajo al contar con ese tipo de conocimiento tan específico. Como artista, me gusta mantener la relación con el lugar, trabajar con los recuerdos y la historia, pero me reservo algunos aspectos de ello

para que el espectador no tenga que recibir una lección de historia antes de acceder a otro nivel de la obra.

PL: ¿Podrías explicar más sobre la obra que se expone en México?

WD: *Passage* es una obra filmada en 16:9 de pantalla única, de modo que tiene un formato cinematográfico *widescreen*. Aparecen dos personajes, dos jóvenes, probablemente de veintitantos. Uno de ellos tiene pinta de tipo rudo, el otro es más difícil de ubicar en un estereotipo. El video se filmó de noche y hay un par de tomas panorámicas muy rápidas que sitúan a estos hombres en los márgenes entre lo habitado y la ciudad desierta. La escena está iluminada por el brillo del alumbrado público. La obra está estructurada de modo que los dos hombres estén constantemente caminando uno hacia el otro, aparentemente sin conciencia de la presencia del otro, hasta el punto en que repentinamente se encuentran; entonces, la secuencia salta al principio y reinicia nuevamente. En ese sentido, estructuralmente, es similar a algunas de las otras obras, por ejemplo, en *Re-Run* el personaje está atrapado en el loop permanente de correr sobre el puente. En *Passage*, los hombres están atrapados en el loop de encontrarse y después regresar al punto en el que parecen no tener conciencia de la presencia del otro, hasta que se vuelven a encontrar. La obra incorpora una estructura circular, también empleada en *Closure* y en *Non-Specific Threat* en las que el movimiento de la cámara o el movimiento de la mujer caminando proporcionan dicha estructura circular. Es algo que ha estado presente en mis instalaciones desde el principio, en las prime-

ras obras como *The Only Good One is The Dead One,* y en las primeras instalaciones con transparencias, como *Same Difference*.

PL: Sí, la relación estructural en muchas de esas obras es muy interesante...

WD: Existe algo cruel en ello, esos personajes están condenados a caminar por la misma senda una y otra vez, casi como si cometieran el mismo error una y otra y otra vez, y no existiese escapatoria. En cierto nivel, podría decirse, filosóficamente, que se trata de una mala situación en la cual se está.

PL: Y creo que en definitiva esto se acentúa por las locaciones, por esos lugares...

WD: Absolutamente. Tal vez en algún nivel, consciente o inconsciente, esto puede ser una expresión de mi sentido de frustración, porque las cosas no cambian, porque se repiten, porque cometemos los mismos errores una y otra vez y parecemos incapaces de superar esas circunstancias. Me siento así respecto del contexto político de Irlanda y, cada vez más, del resto del mundo, pero quizá también es una posición existencialista.

PL: Claro. Te iniciaste con la fotografía. ¿Podrías hablar un poco de ello y después comentar lo que te atrajo al video y a la imagen en movimiento, y en qué se diferencian ambos procesos?

WD: Cuando comencé haciendo fotografías en blanco y negro con textos, me interesaba describir cómo el territorio y el paisaje de Irlanda del Norte se habían politizado excesivamente, y cómo esa politización se vuelve una especie de trampa, es decir, al estar los lugares tan densamente codificados y etiquetados, resulta difícil imaginar otra manera de conocerlos. Mis primeras obras intentaban lidiar con esos tipos de dinámica dentro del panorama de Derry y la cercana frontera con la República de Irlanda, pero, como dije anteriormente, tenían limitaciones, ya que requerían de un conocimiento histórico específico e incluso geográfico del lugar. Tras hacer ese tipo de trabajo durante años, comencé a pensar en torno a las posibilidades de realizar obras fotográficas sin la superposición de textos en la imagen. De inmediato esto me permitió acceder a una nueva manera de mirar las imágenes, y éstas se volvieron mucho más abiertas. Por ello, sentí que podían establecer un tipo muy distinto de relación con el espectador.

PL: ¿Qué fue lo que cambió, en términos de la relación con el espectador?

WD: Supongo que lo que cambió fue que sentía que el uso del texto se había vuelto muy didáctico y, al quitarlo, comencé a emplear una serie distinta de convenciones formales. Una de las cosas que empecé a tener en cuenta fue que mi uso de la fotografía se emparentaba con la práctica documental, pero también, a veces, parecía tener la cualidad de ser un montaje teatral. También comencé a sentirme atraído por las imágenes en movimiento y a explorar mi interés por la ficción cinematográfica. Asimismo, me

intrigaban los programas que reconstruyen crímenes, ésos en los que las cadenas de televisión, en colaboración con la policía, escenifican o dramatizan crímenes. Me interesó mucho cómo se hacen estas reconstrucciones y el equilibrio entre hechos reales y ficción, igual que la forma en la que esas escenificaciones se usan para darle al público algo más que la información fáctica, a través de la sobredramatización de los sucesos reales. Empecé a reflexionar sobre las posibilidades del funcionamiento de las fotografías en relación con algún incidente que ocurre fuera de cámara o antes de tomar la foto, algo que no sea visible en la imagen misma. Me interesó la forma en que las fotografías pueden abrirle al espectador este espacio más imaginativo y cómo pueden tener una cualidad narrativa diferente.

Fue entonces que comencé a pensar en trabajar con video y la primera obra que hice fue *The Only Good One is a Dead One,* la cual intenta jugar con la idea de la puesta en escena o dramatización de crímenes. Una secuencia está filmada a través del parabrisas de un automóvil que circula de noche por una carretera rural, la otra se filmó a través del parabrisas del mismo automóvil estacionado en una calle de la ciudad. Las secuencias en video se acompañan de una narración superpuesta (*voiceover*), en la que el mismo actor lee las líneas de dos personajes, es tanto el perpetrador como la víctima. Esto es algo que nunca se permite en las dramatizaciones convencionales. Me interesaba derrumbar las fronteras entre las dos posiciones, aparentemente irreconciliables, que en el contexto de la violencia sectaria y política en Irlanda del Norte se han convertido en parte del ciclo de victimización y culpa. También percibí la oportunidad de reflexionar sobre el uso de la imagen en

movimiento para lidiar con algo que parece un documental o un reportaje, pero que en realidad es una puesta en escena. A partir de ahí, surgió mi interés por las posibilidades de narrar historias a través del video. Nunca me he considerado un narrador, pero me interesa el potencial narrativo de la imagen en movimiento. Últimamente, me interesa desestabilizar algunas de esas convenciones, así como las posibilidades del uso escultórico de la proyección de imágenes dentro de un espacio de exhibición.

PL: Tus instalaciones están cuidadosamente articuladas en el espacio de exhibición. ¿Cómo abordas las posibles soluciones, la capacidad de colocar imágenes en movimiento dentro de estos espacios?

WD: Frecuentemente tengo en mente una condición de visualización particular; por ejemplo, en *Drive* no quiero que el espectador pueda ver ambas imágenes simultáneamente, de modo que se encuentre en una posición de incomodidad o incertidumbre respecto a cuál de las dos debe prestarle atención. Me gusta crear un sentimiento de incomodidad física en términos de lo que se siente estar dentro del espacio. Me ocupo del impacto psicológico del tema en cuestión, de la forma en que se edita una secuencia de imágenes y del efecto que provoca la pista de sonido dentro del espacio. Intento llevar la experiencia visual más allá de la vivencia familiar y pasiva de sentarse en un cine o mirar televisión, en las que no se requiere moverse en torno a la imagen, verla desde ángulos oblicuos o incluso ponerse detrás. Me interesa que todas estas dinámicas ocurran dentro del espacio, pa-

ra que la experiencia visual no sea pasiva. También he realizado obras con una sola pantalla que buscan establecer una relación diferente con el espectador. Intento instalar tales obras bajo condiciones muy específicas en las que la escala del espacio y el tamaño de la pantalla puedan proporcionar un fuerte impacto en la experiencia visual.

PL: Entonces, tus consideraciones para usar múltiples pantallas o una sola son diferentes.

WD: Sí, obviamente, pero incluso cuando intento mantener una serie de condiciones consistentes para cada obra, éstas cambian en cada lugar. La exposición que mostraré en el Laboratorio Arte Alameda, de alguna manera, adquirirá forma de acuerdo con las cualidades particulares del espacio. Será única por la selección de obras y la forma en que éstas interactúan entre sí, por lo que probablemente jamás podrá ser replicada. Mis antecedentes artísticos provienen de la escultura y pienso en estas proyecciones como intervenciones escultóricas dentro del espacio. Para mí, el aspecto más emocionante es que nunca podré volver a ver ese conjunto de obras particular, en relación una con otra y de esa manera. Espero que la exhibición revele nuevas cosas sobre las obras y la forma en que interactúan entre sí.

NON-SPECIFIC THREAT 2004

Duración: 7:46 minutos
Instalación: Un proyector de video formato 4:3, un reproductor de DVD, un amplificador estéreo, dos bocinas, un DVD (a color y con sonido) proyectado en 1.5m x 2m sobre la pared de un espacio aislado.

NON-SPECIFIC THREAT es una instalación de video monocanal proyectada directamente sobre la pared de un espacio oscuro. NON-SPECIFIC THREAT está conformada por un largo paneo mientras la cámara se mueve lentamente en torno a un hombre joven parado solo en un espacio que recuerda una bodega abandonada. Mientras la cámara rota en derredor del joven, se nos invita a escrutar las señas y protuberancias de su cabeza rasurada y a leer las cambiantes expresiones de su rostro. Su cabeza está iluminada de manera homogénea desde arriba, mientras que el fondo cambia entre la luz y la sombra. La secuencia está acompañada de una voz en *off* reservada pero amenazante que describe un futuro estado de fatalidad y terror inminentes, mientras envuelve al espectador en un acto de reconocimiento mutuo.

NON-SPECIFIC THREAT 2004

Duration: 7:46 minutes looped
Installation: one 4:3 video projector, one DVD player, one stereo amplifier, two speakers, one DVD (colour, sound) projected to a size of 1.5m x 2m onto the wall of a self-enclosed space.

NON-SPECIFIC THREAT is a single-channel video installation projected directly onto the wall of a dark space. NON-SPECIFIC THREAT consists of a long pan as the camera moves slowly around a young man who is standing alone in a derelict warehouse type space. As the camera rotates around the young man we are invited to scrutinize the bumps and marks on his shaved head and to read the changing expressions on his face. His head is evenly lit from above while the background shifts between light and shade. The sequence is accompanied by a reserved but threatening voiceover that describes a future state of impending doom and fear, while implicating the viewer in an act of mutual recognition.

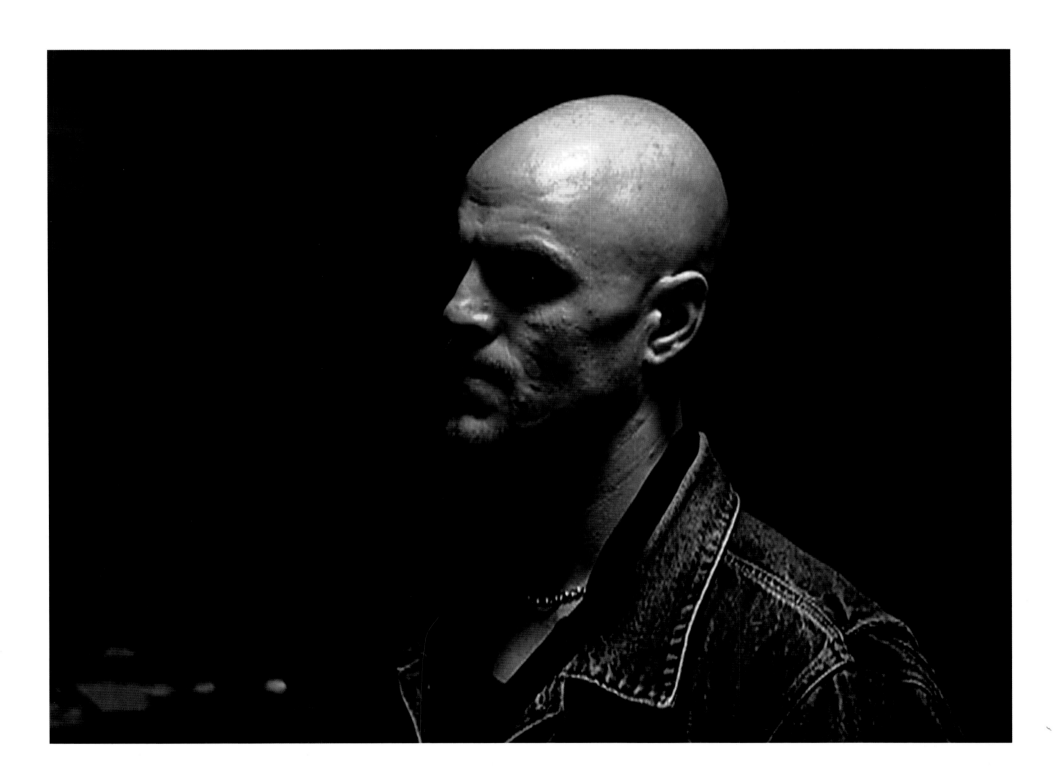

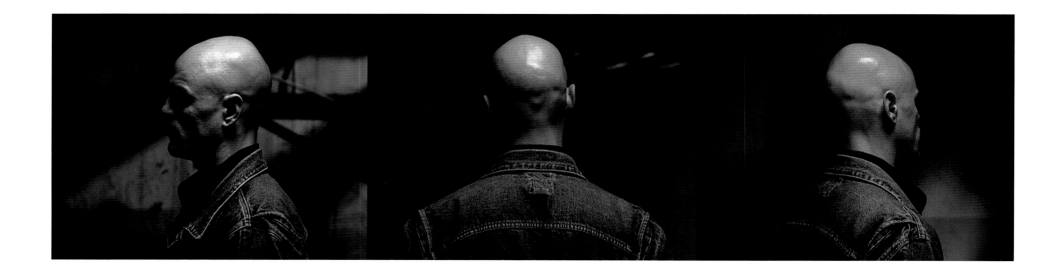

Haré tus sueños realidad.
Estoy en todas partes.
No habrá compras.
Soy cualquier color que desees.
Soy cualquier religión que desees.
Personifico todo lo que desprecias.
No habrá televisión.
Soy el reflejo de todos tus miedos.
Soy ficticio.
Soy real.
No habrá radio.
Soy mítico.
Estoy dentro de ti.
No habrá teléfonos.
Crees que me conoces.
Soy incognoscible.
Vivo a tu lado.
No habrá libros.
Somos mutuamente dependientes.
Te necesito.

No habrá agua.
Estoy más allá de la razón.
Te he contaminado.
Soy parte de tu vida.
No habrá electricidad.
Respondo a todo lo que haces y dices.
No habrá periódicos.
Soy una caricatura.
No habrá revistas.
Seré cualquier cosa que desees.
Tú me creas.
No habrá computadoras.
Soy todo lo que deseas.
Estoy prohibido.
No habrá correo electrónico.
Soy tu invento.
Me haces sentir real.
No habrá vuelos.
Eres mi religión.
Nos controlamos mutuamente.

No habrá tráfico.
Soy tu aniquilación.
Tu muerte es mi salvación.
No habrá petróleo.
Soy el rostro del mal.
Soy autosuficiente.
No habrá transporte.
Me manipulas.
Soy tu víctima.
Eres mi víctima.
No habrá música.
Formo parte de tus recuerdos.
Te recuerdo a alguien que conoces.
Soy invisible.
Desaparezco en la multitud.
No habrá cine.
Puedes ser como yo.
Comparto tus miedos.
Conozco tus deseos.
No habrá arte.

I will make your dreams come true.
I am everywhere.
There will be no shopping.
I am any colour you want me to be.
I am any religion you want me to be.
I am the embodiment of everything you despise.
There will be no television.
I am the reflection of all your fears.
I am fictional.
I am real.
There will be no radio.
I am mythical.
I am inside you.
There will be no telephones.
You think you know me.
I am unknowable.
I live alongside you.
There will be no books.
We are mutually dependent.
I need you.

There will be no water.
I am beyond reason.
I have contaminated you.
I am part of your life.
There will be no electricity.
I respond to everything you do and say.
There will be no newspapers.
I am a caricature.
There will be no magazines.
I will be anything you want me to be.
You create me.
There will be no computers.
I am everything that you desire.
I am forbidden.
There will be no e-mail.
I am your invention.
You make me feel real.
There will be no flights.
You are my religion.
We control each other.

There will be no traffic.
I am your annihilation.
Your death is my salvation.
There will be no oil.
I am the face of evil.
I am self-contained.
There will be no transport.
You manipulate me.
I am your victim.
You are my victim.
There will be no music.
I am part of your memories.
I remind you of someone you know.
I am invisible.
I disappear in a crowd.
There will be no cinema.
You can be like me.
I share your fears.
I know your desires.
There will be no art.

INTERVIEW BETWEEN
Willie Doherty and Príamo Lozada

Fragment of phone interview between Willie Doherty and Príamo
Lozada which took place on August the 15th, 2006.

PL: What is the construction process of your work?

WD: The way in which I generally approach making a video work is quite unconventional in relation to mainstream film production. I don't start with a script, but with a location. For example, *Re-Run* evolved out of thinking about a bridge in Derry and the way in which the bridge both connects and separates one part of the city from another. My work starts from a very specific set of circumstances or a particular relationship with a specific place. That is slightly different from work based on a character or derived from a script. It comes from my experience of a particular place and how I want to develop that. At that point I consider how I can intervene in the place, how an actor can interact physically in this space. Then, how the work might function within the gallery space and how it can be installed.

The most recent work, *Passage*, was shot close to a fenced-off underpass beneath a motorway intersection. I often see this place when passing on a bus and have occasionally seen a person in this space where no one is supposed to be. I started thinking about what goes on in that place, or what kind of exchange can happen there, in that no man's land. At the same time, I was aware that a prominent paramilitary was assassinated a couple of years ago in the same location. It was the combination of these factors that led me to start thinking about the possibilities of working in this particular location and how the work might develop with the use of two actors or figures, and what they might be doing, -or not doing, there.

PL: When you mentioned the case of the murder, you are holding on to a story, to a memory. But maybe, someone who is aware of this memory could have a different reading of the work...

WD: In some ways, that very specific local relationship with the place provides the initial impetus for me to start thinking about the possibilities of working there. A local audience might know that information but that knowledge is not necessary for the general viewer to engage with the work. I often downplay those specific details because I am looking for the work to connect with an audience on a different kind of level. I want the viewer in Mexico City to connect with the work just as readily as a viewer from Ireland, through the emotions and feelings they share as human beings in the difficult circumstances of normal life.

For me, that shift from the specific to the non-specific is an important element in my entire body of work. When I look back at the black and white photo-text works that I made in the late 1980's, I feel that they are dependent on a local knowledge, which in some ways gave the work a unique quality. However, this also set up a series of limitations around the work as it became more visible and was exhibited in different situations and contexts. I felt it was too much to ask the audience to bring that kind of very specific knowledge to the work. As the artist, I like to retain a relationship with the place, working with memories and history, but I withhold aspects of this so that the viewer doesn't have to deal with a history lesson before s/he gets to another level of the work.

PL: Could you elaborate on the new piece we are showing in Mexico?

WD: Passage is a single-screen work that is shot in 16:9, so it has a cinematic, widescreen format. There are two characters, two young men, probably in their late twenties. One of them has the appearance of a tough guy; the other one is a little more difficult to locate as a stereotype. The video is shot at night, and there are a couple of very quick establishing shots that locate these men somewhere marginal between the inhabited and the deserted city. The scene is lit by the glow of street lamps. The work is structured so that these two men are constantly walking towards each other, apparently oblivious to the presence of the other, until the point where they suddenly meet, and then the sequence flips back to the start again. In that sense, structurally, it's similar to some of the other works, for example in *Re-Run*, the figure is caught in a constant loop of running on the bridge. In *Passage* the men are caught in a loop of meeting each other, and then returning to the same point where they appear to be unaware of each other's presence until they meet each other again. The work incorporates a circular structure that is also used in *Closure* and *Non-Specific Threat*; where the movement of the camera, or the movement of the woman walking provides this circular structure. That's something that has been present within my installations right from the start, in early works, like *The Only Good One is a Dead One*, and the early slide installations like *Same Difference*.

PL: Yes, the structural relationship in a lot of these works is quite interesting...

WD: There is something cruel in it, where these characters are doomed to walk the same path again and again, almost like they make the same mistake again and again and again and there is no release from that. At some level, you can say that, philosophically, it is a fairly bad situation to be in.

PL: And I think it is definitely emphasized by the sites, by these places...

WD: Absolutely. Perhaps at some level, whether unconsciously or consciously, this could be an expression of my sense of frustration, that things don't change, that things do repeat themselves, that we make the same mistakes again and again, and we seem to be unable to get beyond that. I feel that way in relation to the political context in Ireland, and increasingly in the rest of the world, but maybe that is also an existentialist position.

PL: Sure. You started working with photography. Can you speak a little bit about that, and then perhaps talk about what attracted you to video and the moving image, and how these two processes differ?

WD: When I started making the black and white photographs with text I was concerned with describing how the territory and the landscape in the North of Ireland had become very politicized, and how that kind of politicization becomes a form of entrapment – that is, when places become so heavily codified and labeled it is hard to imagine another way of knowing them. The early works attempted to deal with those kinds of dynamics within the

landscape of Derry and the nearby border with the Irish Republic but, as I said earlier, they were limited in that they required specific historical and even geographical knowledge of the place. After I had made that work for a number of years, I started to think about the possibilities of making photographic work without the text super-imposed on the image. That immediately opened a whole other way of looking at the images and they became much more open. I felt that they could have a very different kind of relationship with the viewer because of that.

PL: What changed there, in terms of the relationship with the viewer?

WD: I guess what changed was that I felt that using the text had become quite didactic and when I removed the text I started relying on a different set of formal conventions. One of the things that I started to consider was that my use of photography was related to documentary practice but also at times appeared to have a quality of being staged. I was also becoming drawn to using moving imagery and exploring my interest in cinematic fiction. Crime reconstruction programmes also intrigued me, where the television companies, in collaboration with the police, make dramatized versions or re-enactments of crimes. I became quite interested in how these re-enactments were made and the balance between fact and fiction and in how these re-enactments were used to give the public something more than

factual information through the over-dramatizations of the actual events. I started thinking about the possibilities of the photographs functioning in relation to an incident that could have taken place off camera, or before the photograph was taken, something that was not visible within the photograph itself. I became interested in how the photographs could open up this more imaginative space for the viewer and how they could have a different kind of narrative quality.

At that time I started thinking about working with video and the first work I made was *The Only Good One is a Dead One*, which attempted to play with the idea of fictionalized or dramatized crimes. One sequence is shot through the windscreen of a car driving along a country road at night, and the other sequence is shot through the windscreen of the same car, parked on a city street. The video sequences are accompanied by a voiceover where the same actor speaks two roles; he is both the perpetrator and the victim. This is something that within conventional drama is never permitted to happen. I was interested in collapsing the boundaries between these two apparently irreconcilable positions that within the sectarian and political violence of Northern Ireland become part of a cycle of victimhood and blame. Also, there was an opportunity to start thinking about using the moving image to deal with something that looked like a documentary or reportage but was actually staged. Out of that, my interest in the possibilities of storytelling with video evolved. I don't really think of myself as being a storyteller, but

I'm interested in the storytelling potential of the moving image. Ultimately, I am more concerned with destabilizing some of these conventions, as well as looking at the possibilities of the sculptural use of the projected image within an exhibition space.

PL: Your installations are carefully articulated in the exhibition space. How do you approach a possible solution for that, to be able to place a moving image within the exhibition space?

WD: I often have a particular viewing condition in mind: for example, in *Drive* I don't want the viewer be able to see both images at the same time, so that the viewer is put in a position of discomfort or uncertainty about which of the two images to give her/his attention to. I like to create a feeling of physical discomfort in the viewer, in terms of how it feels to be in the space. I am concerned with the psychological impact of the subject matter, with how a particular sequence of images is edited and with the effect of the soundtrack in the space. I try to extend the viewing experience beyond the familiar and passive experience of sitting in a cinema or watching television, when one is not asked to move around the image, or look at it from oblique angles or even to go behind it. I am interested in having all of these dynamics happening within the space, so that the viewing experience is not a passive one. I've also made single-screen works that have a different re-

lationship with the viewer. I try to install these works in very specific conditions where the scale of the space and the size of the screen can equally have a strong impact on the viewing experience.

PL: The considerations for a multiple screen, or a single screen piece are different then.

WD: Obviously, yes, but even when I try to maintain a consistent set of conditions for each piece it changes with every site. The show I'm going to make in Laboratorio Arte Alameda will be in some way shaped by the particular qualities of the space. The exhibition will be unique as the choice of works and how they interact with each other will probably never be replicated again. My artistic background is in sculpture and I think of these projections as sculptural interventions within the space. For me, the most exciting aspect of this is that I'll never see this group of works in relation to each other in this way again. I hope that the exhibition will reveal new things about these works and how they interact with each other.

CLOSURE 2005

Duración: 11.20 minutos
Instalación: Un proyector de video formato 16:9, un reproductor de DVD, un amplificador, dos bocinas, un DVD (a color y con sonido) proyectado en 1.3m x 2.3m sobre la pared de un espacio aislado.

CLOSURE es una instalación de video monocanal proyectada sobre la pared de un espacio oscuro. La obra muestra a una joven mujer vestida de negro caminando el perímetro de un espacio cerrado largo y angosto. Las paredes están revestidas de metal corrugado y parecieran ser parte de una instalación militar de alta seguridad. La cámara sigue a la mujer mientras ésta mide la longitud del espacio con sus pasos, manteniéndola en cuadro y ocasionalmente haciendo cortes con acercamientos de su rostro. La escena fue tomada un día de cielo nublado y sin sombras, infundido de un matiz gris azulado. La secuencia está acompañada de una voz en *off*, cuyo parlamento oscila entre referencias a la destrucción del espacio doméstico y la expresión de la voluntad y resolución de la mujer frente a la evidente adversidad.

CLOSURE 2005

Duration: 11:20 minutes looped
Installation: one 16:9 video projector, one DVD player, one stereo amplifier, two speakers, one DVD (colour, sound) projected to a size of 1.3m x 2.3m onto the wall of a self-enclosed space.

CLOSURE is a single channel video installation projected directly onto the wall of a dark space. The work shows a young woman dressed in black walking around the perimeter of long and narrow enclosed space. The walls of the space are lined with corrugated metal and appear to be part of a military or security installation. The camera tracks the woman as she paces the length of the space, holding her in frame and occasionally cutting to a close up of her face. The scene is shot on an evenly overcast day without shadows and infused with a bluish grey cast. The sequence is accompanied by a voiceover that oscillates between references to the destruction of a domestic space and an expression of the woman's determination and resolution in the face of apparent adversity.

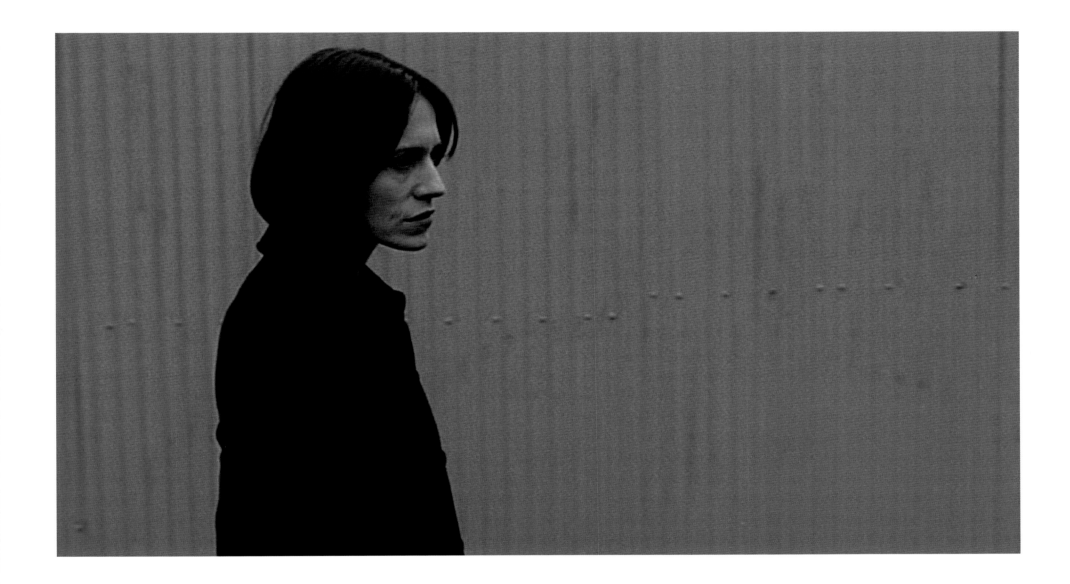

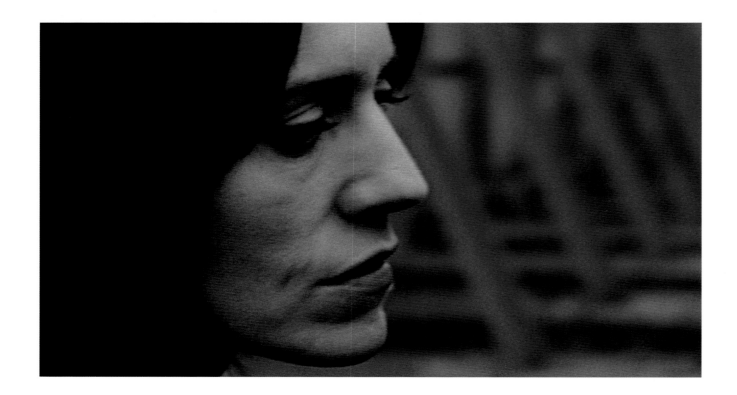

Mi propósito es claro.
Mi resistencia es constante.

La grieta se abre.
El vidrio está hecho añicos.

Mi misión es interminable.
Mi enojo no disminuye.

La calle está en llamas.
El acero está torcido.
La superficie se derrite.

Mi ardor es ferviente.
Mi pasión no cede.

El tejado se descompone.

My purpose is clear.
My endurance is constant.

The crack is splitting.
The glass is shattered.

My mission is unending.
My anger is undiminished.

The street is ablaze.
The steel is twisted.
The surface is melting.

My ardour is fervent.
My passion is unbowed.

The roof is decomposing.

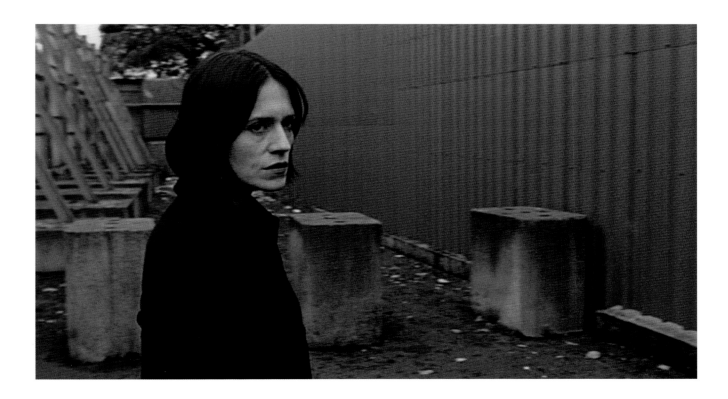

El techo gotea.
El piso está sumergido.

Mi intuición es fatal.
Mi juicio es decisivo.

La puerta es permeable.
El muro es penetrado.

Mi fe no se apaga.
Mi lealtad no vacila.

El borde está borroso.
El límite es invisible.

Mi naturaleza es inculcada.

The ceiling is dripping.
The floor is submerged.

My intuition is fatal.
My judgment is decisive.

The door is permeable.
The wall is penetrated.

My faith is undimmed.
My loyalty is unwavering.

The edge is blurred.
The boundary is invisible.

My nature is ingrained.

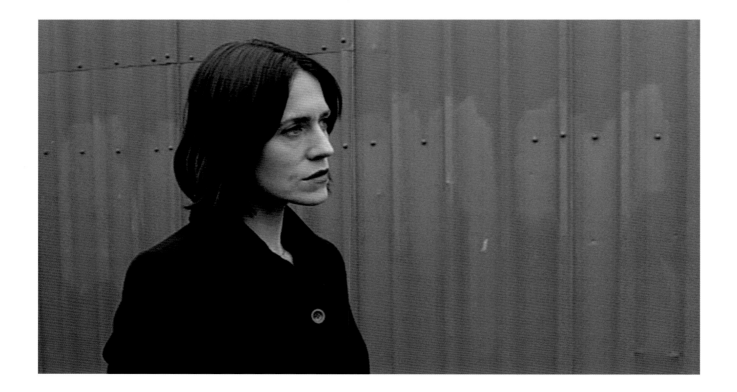

La pintura tiene ampollas.	The paint is blistering.
El barniz se descarapela.	The veneer is peeling.
El laminado está corrompido.	The laminate is corrupted.
Mi devoción no flaquea.	My devotion is unfailing.
Mi voluntad es inflexible.	My will is unbending.
Mi sumisión es absoluta.	My submission is absolute.
El caño gotea.	The sewer is leaking.
La cama está podrida.	The bed is putrid.
Mi intención es precisa.	My intention is precise.
Mi elección es despiadada.	My choice is ruthless.
La membrana solloza.	The membrane is weeping.
El plástico muta.	The plastic is mutating.
La piel es ajena.	The skin is alien.

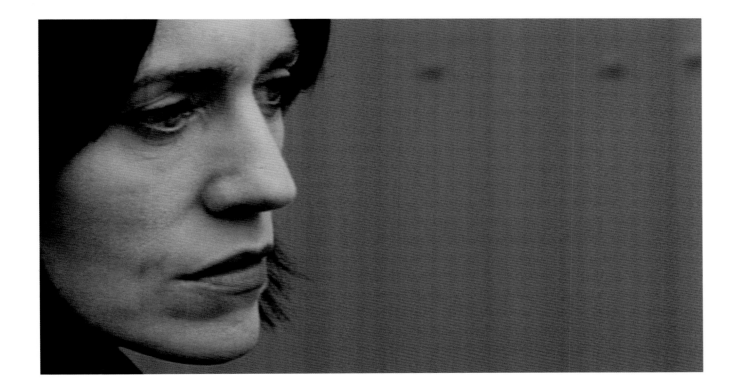

Mi deseo es abrumador.
Mi compulsión es vergonzosa.

La juntura se fragmenta.
La esquina es inestable.
La cavidad no tiene aire.

Mi destino está predeterminado.
Mi integridad es absoluta.

El agua está estancada.
La costura está húmeda.

My desire is overwhelming.
My compulsion is shameful.

The joint is fragmenting.
The corner is unstable.
The cavity is airless.

My destiny is preordained.
My integrity is uncompromised.

The water is stagnant.
The seam is damp.

PASSAGE 2006

Duración: 7:52 minutos
Instalación: un proyector de video formato 16:9, un reproductor de DVD, un amplificador estéreo, dos bocinas, un DVD (a color y con sonido) proyectado en 1.3m x 2.3m sobre la pared de un espacio aislado.

PASSAGE es una instalación de video monocanal proyectada directamente sobre la pared de un espacio oscuro. PASSAGE fue filmado de noche en un terreno baldío cerca de una autopista que se escucha en el fondo. Dos hombres jóvenes caminan el uno hacia el otro en direcciones opuestas. La secuencia está construida con series de tomas que van de una figura a la otra. Ambos hombres parecieran ignorar la presencia del otro hasta que llegan a un punto en el que se topan en un corto paso subterráneo. Al cruzarse, cada hombre mira al otro sobre su hombro hacia atrás y sigue caminando. Se suceden variaciones de esta primera secuencia mientras ambas figuras se alejan hasta volverse a encontrar inevitablemente una y otra vez.

PASSAGE 2006

Duration: 7:52 minutes looped
Installation: one 16:9 video projector, one DVD player, one stereo amplifier, two speakers, one DVD (colour, sound) projected to a size of 1.3m x 2.3m onto the wall of a self-enclosed space.

PASSAGE is a single channel video installation projected directly onto the wall of a dark space. PASSAGE is shot at night in the wasteground near a motorway that is audible in the background. Two young men are walking towards each other from opposite directions. The sequence is made up of a series cuts that move from one figure to the other. The men appear to be unaware of each other until they reach a point where they meet in a short underpass. As they pass each man looks back over his shoulder at the other and continues to walk. Variations of this first sequence follow as the two figures walk away until they inevitably meet again and again.

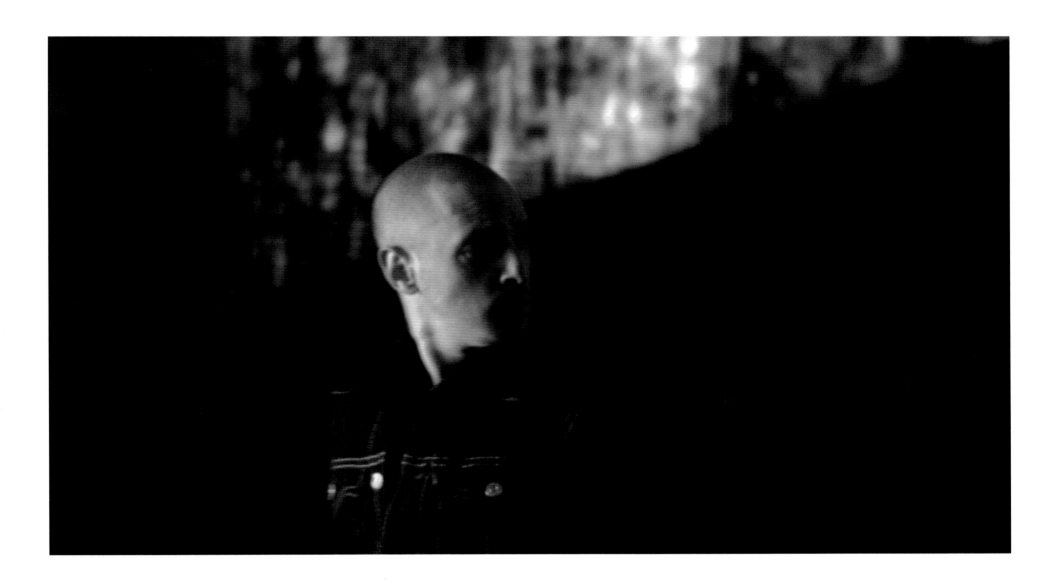

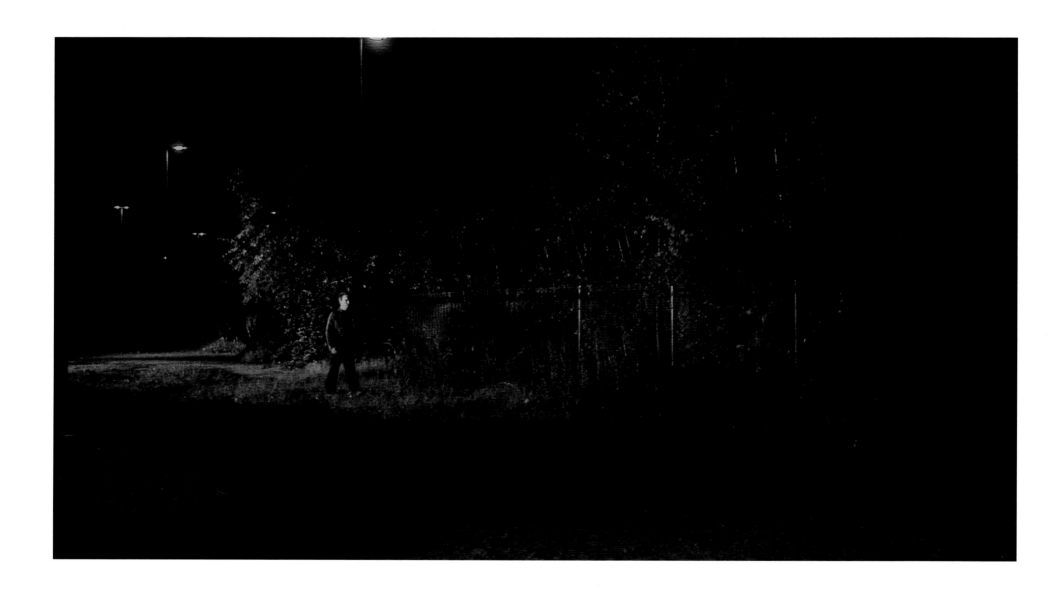

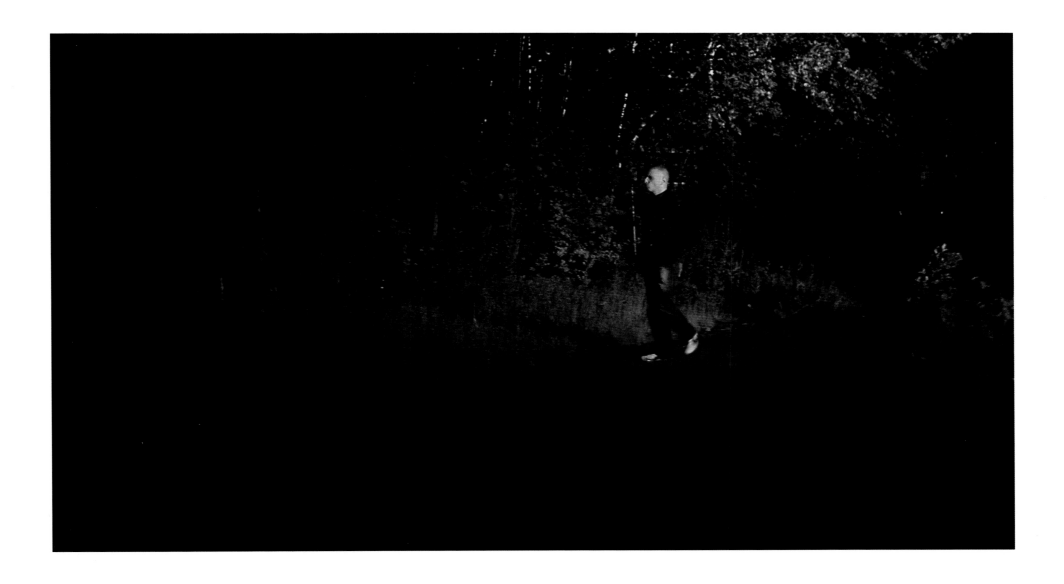

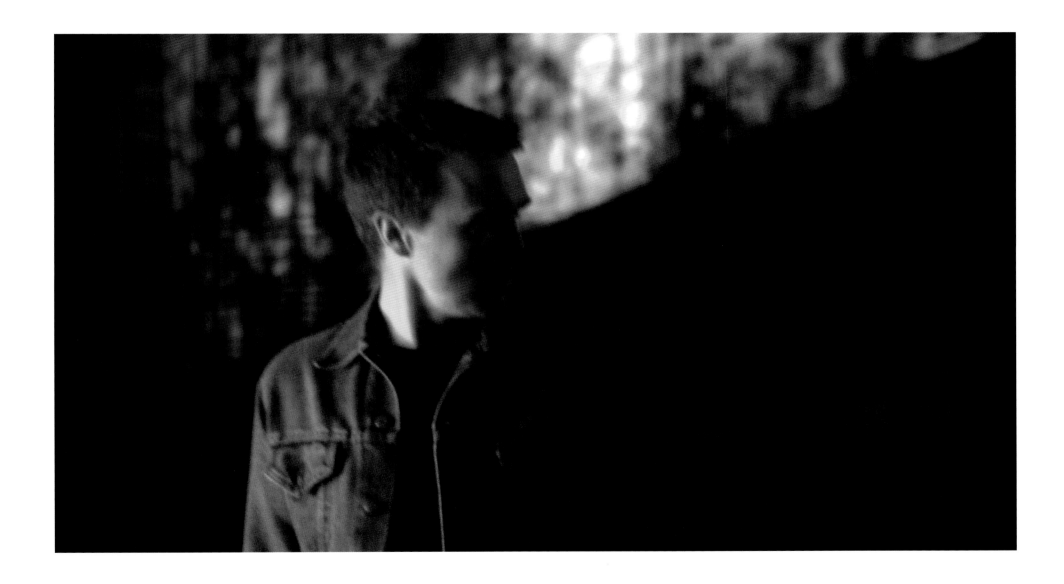

WILLIE DOHERTY
SELECCIÓN BIOGRÁFICA **SELECTED BIOGRAPHY**

1959 Nació en Derry, N. Irlanda **Born Derry, N. Ireland**
1978-81 Ulster Polytechnic, Belfast

El artísta vive y trabaja en Derry, Irlanda del Norte
The artist lives and works in Derry, N. Ireland

PREMIOS Y RESIDENCIAS **AWARDS & RESIDENCIES**

1995 Irish Museum of Modern Art Glen Dimplex Artists Award
1999 DAAD residency, Berlin

SELECCIÓN DE EXPOSICIONES INDIVIDUALES
SELECTED ONE-PERSON EXHIBITIONS

2006
EMPTY, Kerlin Gallery, Dublin and Galerie Peter Kilchmann, Zürich
Out of Position, Laboratorio Arte Alameda, Mexico City

2005
APPARATUS, Galerie Nordenhake, Berlin; Galeria Pepe Cobo, Madrid
Willie Doherty: NON-SPECIFIC THREAT, Salon of the Museum of
Contemporary Art Belgrade

2004
Willie Doherty: NON-SPECIFIC THREAT, Alexander and Bonin, New
York; Galerie Peter Kilchmann, Zurich

2003
Willie Doherty, De Appel, Amsterdam

2002
Willie Doherty: False Memory, Irish Museum of Modern Art, Dublin
Unknown Male Subject, Kerlin Gallery, Dublin
Willie Doherty: Retraces, Matt's Gallery

2001
Willie Doherty: How It Was/Double Take, Ormeau Baths Gallery, Belfast
Extracts from a file, Alexander and Bonin, New York

2000
Extracts from a File, Gesellschaft für Aktuelle Kunst, Bremen Galerie
Peter Kilchmann, Zurich; DAAD Galerie, Berlin; Kerlin Gallery, Dublin

1999
Dark Stains, Koldo Mitxelena Kulturunea, Donostia-San Sebastian

Willie Doherty: new photographs and video, Alexander and Bonin,
New York
Same Old Story, Firstsite, Colchester
True Nature, The Renaissance Society, Chicago
Somewhere Else, Museum of Modern Art, Oxford

1998
Somewhere Else, Tate Gallery Liverpool
Willie Doherty, Galleria Emi Fontana, Milan

1997
Willie Doherty: Same Old Story, Matt's Gallery, London; Orchard
Gallery, Derry; Berwick Gymnasium, Berwick-upon-Tweed, Le Magasin,
Grenoble
Willie Doherty, Galerie Peter Kilchmann, Zürich
Willie Doherty, Kerlin Gallery, Dublin
Blackspot, Firstsite, Colchester

1996
Willie Doherty: The Only Good One is a Dead One, Edmonton Art Gallery
Edmonton, Alberta; Mendel Art Gallery, Saskatoon; Art Gallery of Windsor,
Windsor; Art Gallery of Ontario, Toronto, Fundaçáo Calouste Gulbenkian, Lisbon
Willie Doherty, Alexander and Bonin, New York

1996
Willie Doherty, Musée d'Art Moderne de la Ville de Paris
In the Dark: Projected Works by Willie Doherty, Kunsthalle Bern;
Kunstverein München

1995
Willie Doherty, Kerlin Gallery, Dublin
Galerie Jennifer Flay, Paris; Galerie Peter Kilchmann, Zürich

1994
At the End of the Day, British School at Rome

1993
The Only Good One is a Dead One, Arnolfini, Bristol, Grey Art Gallery,
New York
30 January 1972, Douglas Hyde Gallery, Dublin
They're all the Same, Centre for Contemporary Art, Ujazdoski Castle,
Warsaw
The Only Good One is a Dead One, Matt's Gallery, London
Galerie Jennifer Flay, Paris

1992
Galerie Peter Kilchmann, Zürich
Oliver Dowling Gallery, Dublin

1991
Kunst Europa, Six Irishman, Kunstverein Schwetzingen
Willie Doherty, Tom Cugliani Gallery, New York
Willie Doherty, Galerie Giovanna Minelli, Paris
Unknown Depths, John Hansard Gallery, Southampton; Angel Row
Gallery, Nottingham; ICA, London; Ffotogallery, Cardiff; Third Eye Centre,
Glasgow; Orchard Gallery, Derry

1990
Same Difference, Matt's Gallery, London
Imagined Truths, Oliver Dowling Gallery, Dublin

1988
Colourworks, Oliver Dowling Gallery, Dublin
Two Photoworks, Third Eye Center, Glasgow

1987
The Town of Derry, Photoworks, Art & Research Exchange, Belfast
Photoworks, Oliver Dowling Gallery, Dublin

1986
Stone Upon Stone, Redemption!, Derry

1982
Siren, an installation, Art and Research Exchange, Belfast
Collages, Orchard Gallery, Derry

1980
Installation, Orchard Gallery, Derry

SELECCIÓN DE EXPOSICIONES DE GRUPO
SELECTED GROUP EXHIBITIONS

2006
RE: LOCATION, Alexander and Bonin, New York
Reprocessing Reality, P.S.1 Center for Contemporary Art, long Island
City, NY

2005
La actualidad revisada, Banque de Neuflize, Paris
The Experience of Art, Italian Pavilion, 51st Venice Biennial, Venice
The Shadow, Vestsjællands Kunstmuseum, Sorø, Denmark
Slideshow, Baltimore Museum of Art; Contemporary Arts Center,
Cincinnati; Brooklyn Museum of Art 2004
**Faces in the Crowd: The Modern Figure and Avant-Garde
Realism**, Whitechapel Gallery, London; Castello di Rivoli, Museo d'arte
Contemporanea, Turin
Dwellan, Charlottenborg Exhibition Hall, Copenhagen

Glocal: apuntes para videorepresentaciones de lo global y lo local, Galleria Moisés Pérez de Albéniz, Pamplona 3rd Berlin Biennial for Contemporary Art

2003
Turner Prize 2003, Tate Britain, London 8th International Istanbul Biennial

2002
Willie Doherty, Paul Etienne Lincoln, Rita McBride, Alexander and Bonin, New York
RE-RUN, XXV Bienal de São Paulo, São Paulo, Brazil

2001
Double Vision, Galerie für Zeitgenössische Kunst, Leipzig
The Inner State, (the image of man in the video art of the 1990s), Kunstmuseum Liechtenstein, Vaduz
Trauma, Dundee Contemporary Arts, Hayward Gallery, London, Firstsite, Colchester; Museum of Modern Art, Oxford, Museum of Modern Art, Nottingham
The Uncertain (Eija-Liisa Ahtila, Willie Doherty, Guillermo Kuitca, Taro Sinoda), Galería Pepe Cobo, Seville
Bloody Sunday, (Willie Doherty, Locky Morris, Philip Napier), Orchard Gallery, Derry
Gisela Bullacher /Willie Doherty, Produzentengalerie, Hamburg

2000
Blackspot: New Acquisitions, Vancouver Art Gallery
Hitchcock and Art: Fatal Coincidences, Musée des Beaux-Arts de Montréal, Montreal
Shifting Ground; Selected Works of Irish Art 1950 – 2000, Irish Museum of Modern Art, Dublin

1999
Des conflicts intérieurs, Willie Doherty and Donovan Wylie, Saison Photographique d'Octeville,
Sleuth, Chapter Arts Centre and Ffotogallery, Cardiff; Oriel Mostyn Gallery, Llandudno; Barbican Art Gallery, London
Irish Art Now: From the Poetic to the Political, McMullen Museum of Art, Boston College; Art Gallery of Newfoundland and Labrador, Chicago Cultural Center, Irish Museum of Modern Art, Dublin.
Expansive Vision: Recent Acquisitions of Photographs in the Dallas Museum of Art, Dallas Museum of Art
Enzeit Transart, Charim Klocker, Dorotheergasse, Vienna
Insight-Out, Kunstraum Innsbruck, Innsbruck
War Zones, Presentation House Gallery, Vancouver

1999
Carnegie International, Carnegie Museum of Art, Pittsburgh

1998
Emotion: Young British and American Art from the Goetz Collection, Deichtorhalle, Hamburg
New Art From Britain, Kunstraum Innsbruck

Wounds: between democracy and redemption in contemporary art, The Moderna Museet, Stockholm
Art from the UK (Part II), Sammlung Goetz, Munich, Germany
Real/Life: New British Art, Tochigi Prefectural Museum of Fine Arts; Fukuoka City Art Museum; Hiroshima City Museum of Contemporary Art; Tokyo Museum of Contemporary Art, Ashiya City Museum of Art and History

1997
Pictura Britannica, Art from Britain, MoCA, Sydney, Australia; Art Gallery of South Australia, Adelaide; Te Papa, Wellington
Between Lantern and Laser, Henry Art Gallery, Seattle
Identité, Nouveau Musée / Institut – FRAC Rhône-Alpes, Villeurbanne; Stedelijk Van Abbemuseum, Eindhoven
Islas, Centro Atlantico de Arte Moderno, Las Palmas
No Place (like home), Walker Art Center, Minneapolis
P.S.1 - Opening Project, Long Island City, NY
Re/View: Photographs from the Collection, Dallas Museum of Art
Surroundings, Tel Aviv Museum of Art, Tel Aviv

1996
Being & Time: The Emergence of Video Projection, Albright-Knox Art Gallery, Buffalo;
Portland Art Museum; Contemporary Art Museum, Houston; Cranbrook Art Museum, MI
Face a l'Histoire 1933-1996, Centre Georges Pompidou, Paris
ID, Stedelijk Van Abbemuseum, Eindhoven; Nouveau Musée/Institut, Villeuerbanne,
NowHere, Louisiana Museum of Modern Art, Humlebaek
The 10th Biennale of Sydney, Sydney, Australia

1995
Distant Relations: A Dialogue Among Chicano, Irish and Mexican Artists, Santa Monica Museum of Art; Ikon Gallery, Birmingham; Camden Arts Centre, London, Irish Museum of Modern Art, Dublin
Landscape Fragments, Centre d'Art Contemporain de Vassiviere, Limousin
Sites of Being, The Institute of Contemporary Art, Boston
New Art in Britain, Muzeum Sztuki, Lodz
Trust, Tramway, Glasgow
Willie Doherty/Andreas Gursky, Moderna Museet, Stockholm
IMMA/Glen Dimplex Artists Award, The Irish Museum of Modern Art, Dublin (broch.)
Double Play - Beyond Cognition, Sint-Niklaas City Academy, Belgium

1994
Turner Prize 1994, Willie Doherty, Peter Doig, Antony Gormley, and Shirazeh Houshiary, Tate Gallery, London (The Only Good one is a Dead One)
From Beyond the Pale: Selected Works and Projects, Part 1, Irish Museum of Modern Art, Dublin
Cocido y Crudo, Museo Nacional Centro de Arte Reina Sofia, Madrid
Points of Interest, Points of Departure, John Berggruen Gallery, San Francisco
Kraji/Places, Moderna Galerija Ljubljana, Museum of Modern Art, Slovenia

The Act of Seeing (Urban Space), Foundation pour l'Architecture, Brussels
The Spine, De Appel, Amsterdam

1993
Krieg (War), Neue Galerie, Graz
Critical Landscapes, Tokyo Metropolitan Museum of Photography, Tokyo
Prospect 93, Frankfurter Kunstverein, Frankfurt-am-Main
An Irish Presence, Venice Biennale

1992
Spielholle, Grazer Kunstverein, Graz; Sylvana Laurenz Galerie, Paris; Bockenheimer/University Underground Station, Frankfurt
Twelve Stars, Arts Council Gallery, Belfast
Beyond Glory: Re-presenting Terrorism, College of Art, Maryland Institute, Baltimore
Moltiplici Culture, Convento di S.Egidio, Rome
Outta Here, Transmission Gallery, Glasgow
13 Critics 26 Photographers, Centre d'Art Santa Monica, Barcelona

1991
Political Landscapes, Perspektief, Rotterdam
Outer Space, Laing Art Gallery, Newcastle-upon-Tyne and touring Hull, London, Bristol
A Place For Art?, The Showroom, London
Shocks to the System, Royal Festival Hall, London; Ikon, Birmingham

1990
A New Tradition, Douglas Hyde Gallery, Dublin
XI Photography Symposium Exhibition, Graz
The British Art Show, McLellan Galleries, Glasgow; Leeds City Art Gallery; Hayward Gallery, London
I International Foto-Triennale, Esslingen, West Germany
Through the Looking Glass, Barbican Arts Centre, London

1988
Matter of Facts, Musée des Beaux Arts, Nantes; Musee d'Art Moderne, St. Etienne; Metz pour La Photographie, Metz

1987
Ireland/Germany Exchange, Guinness Hop Store, Dublin; Ulster Museum, Belfast; Bonn; Würzburg
Directions Out, The Douglas Hyde Gallery, Dublin

1985
Points of View, Heritage Library, Derry

1983
Days and Nights, a Slidework, Art and Research Exchange, Belfast

1982
New Artists, New Works, Project Arts Centre, Dublin; Orchard Gallery, Derry (catalogue published as *8 Weeks 8 Works*)

1981
Irish Exhibition of Living Art, Dublin
Work Made Live, National College of Art and Design, Dublin

PROYECTOS PÚBLICOS **PUBLIC PROJECTS**

1995
The Space Between, Video Installation, El Puente de Vizcaya, Bilbao
Make Believe, a Poster Project for British Rail mainline stations

1994
Installation, Washington Square Windows, Grey Art Gallery, New York

1993
Burnt-Out Car, Street Poster, An Irish Presence, Venice Biennale

1992
It's Written All Over My Face, Billboard Poster commissioned by the BBC Billboard Project as part of the Commissions and Collaborations season
A Nation Once Again, Street Poster commissioned by Transmissions Gallery, Glasgow as part of "Outta Here"

1990
False Dawn, Billboard Project organized by Irish Exhibition of Living Art, Dublin Billboard Project, Irish Exhbition of Living Art, Dublin

1988
Art for the Dart, a project on Dublin's suburban rail link, organized by the Douglas Hyde Gallery, Dublin
Metro Billboard Project, Projects UK - Billboard shown in Newcastle, Leeds, Manchester, Derry and London

MONOGRAFÍAS **MONOGRAPHS**

2002
Christov-Barkargiev, Carolyn and Caoimhin Mac Giolla Léith. **Willie Doherty: False Memory**. London: Merrell Publishers Ltd. And Dublin: Irish Museum Of Modern Art
Mac Giolla Léith, Caoimhín, **Willie Doherty: True Nature**. Chicago: The Renaissance Society
Merewether, Charles, **Willie Doherty, RE-RUN**, *25 Bienal de São Paulo*. exhib. broch. SãoPaulo: The British Council

2001
Jewesbury, Daniel, **Willie Doherty: How it Was**. Belfast: Ormeau Baths.

2000
Willie Doherty: extracts from a file. (essays by Meschede, Friedrich, Eva Schmidt, Hans- Joachim Neubauer) DAAD, Berlin

1999
Willie Doherty: Dark Stains. (essays by Lorés, Maite, and Martin McLoone) San Sebastian: Koldo Mitxelena

1998
Somewhere Else. (essay by Hunt, Ian) Liverpool: Tate Gallery, in association with the Foundation for Art and Creative Technology (FACT)

1997
Willie Doherty: Same Old Story. (essays by McLoone, Martin and Jeffrey Kastner) London: Matt's Gallery

1996
Willie Doherty. (essay by Zahm, Olivier) Paris: Musée d'Art Moderne de la Ville de Paris
Willie Doherty: In the Dark. Projected Works. (essays by Christov-Bakargiev, Carolyn, and Ulrich Loock) Bern: Kunsthalle Bern
Willie Doherty: The Only Good one is a Dead One. (essay by Fisher, Jean) Edmonton: The Edmonton Art Gallery, Mendel Art Gallery
No Smoke Without Fire. (text by Doherty, Willie) London: Matt's Gallery, (52 pages, 25 colorplates, and excerpts from video installation soundtracks)
The Only Good one is a Dead One. Lisbon: Fundacao Calouste Gulbenkian

1994
At the End of the Day. (essay by Christov-Bakargiev, Carolyn) exhib. broch. Rome: British School at Rome

1993
Willie Doherty: Partial View. (essay by Cameron, Dan) Dublin: The Douglas Hyde Gallery in association with the Grey Art Gallery and Study Center, New York University and Matt's Gallery, London

LIBROS Y CATÁLOGOS DE EXPOSICIONES
BOOKS AND GROUP EXHIBITION CATALOGUES

2005
Fisher, Jean. **Willie Doherty. The Experience of Art: 51st International Art Exhibition**. Venice: la Biennale di Venezia Durden, Mark.
Willie Doherty: Non-Specific Threat. *portfolio/contemporary photography in britian* (#41): 62-65
Julien, Issac. **Film Best of 2005: Issac Julien**. *Artforum* (December 2005): 61
Spinelli, Claudia. **Willie Doherty** in *Reprocessing Reality*, ex cat. Zürich: JRP-Ringier

2002
Jewesbury, Daniel. **Países**, 25 Bienal de São Paulo, São Paulo
Merewether, Charles. **RE-RUN**, 25 Bienal de São Paulo, ex. brochure, São Paulo: The British Council

2001
Mac Namara, Aoife. **The Inner State. The image of man in the video art of the 1990s**, Vaduz: Kunstmuseum Liechtenstein
Schlieker, Andrea. **Double Vision**, Leipzig: Galerie für Zeitgenössische Kunst, Berlin: DAAD, London: The British Council

2000
Païni, Dominique, Guy Cogeval. **Hitchcock and Art: Fatal Coincidences**, Montreal: The Montreal Museum of Fine Arts
Arnold, Bruce, Declan McGonagle, Oliver Dowling, Medb Ruane, Dorthy Walker, Caoimhín Mac Giolla Léith. **Shifting Ground; Selected Works of Irish Art 1950-2000**. *Dublin: The Irish Museum of Modern Art*

1999
Rush, Michael. **New Media in Late 20th Century Art**. London: Thames and Hudson

1998
New Art from Britain, Innsbruck: Kunstraum Innsbruck

1997
Des Conflicts Intérieurs, *France: Saison Photographique d'Octeville War Zones*, Vancouver: Presentation House Gallery

1999
Carnegie International, Pittsburgh: Carnegie Museum of Art,

1997
Real/Life: New British Art, Tochigi Prefectural Museum of Fine Arts; Fukoma Art Museum; Hiroshima: Hiroshima City Museum of Contemporary Art; Tokyo: Museum of Contemporary Art; Ashiya City Museum of Art & History; *Islas*. Canary Islands: Centro Atlantico de Art Moderno
Flood, Richard. **No Place (like home)**, Minneapolis: Walker Art Center

1996
Kelly, Liam. **Thinking Long: Contemporary Art in the North of Ireland**, County Cork, Kinsale: Gandon Editions
Face à l'Histoire 1933-1996. Paris: Centre Georges Pompidou
Mayer, Marc. **Being & Time: The Emergence of Video Projection**, Buffalo: Albright-Knox Art Gallery
Fisher, Jean. **ID**. Eindhoven: Van AbbeMuseum
Green, David. Seddon, Peter. **Circumstantial Evidence: Terry Atkinson, Willie Doherty, John Goto**. University of Brighton
Kelly, Liam. **Language, Mapping and Power**. Derry: Orchard Gallery

1995
IMMA/Glen Dimplex Artists Award. Dublin: The Irish Museum of Modern Art
Make Believe. London: Royal College of Art

1994
Cocido y Crudo. Madrid: Museo Nacional Centro de Arte Reina Sofia
Strumej, Lara. **Kraji/Places**. Slovenia: Moderna Galerija Ljubljana; Museum of Modern Art
The Spine. Amsterdam: De Appel

1993
Critical Landscapes. Tokyo: Tokyo Metropolitan Museum of Photography
13 Critics 26 Photographers. Barcelona: Centre D'Art Santa Monica
Perspektief 43. Rotterdam

1991
Outer Space. London: South Bank Centre
Camera Austria 37, Graz, Austria
Inheritance and Transformation, Dublin: The Irish Museum of Modern Art Kunst Europa, Germany: AdKV
Shocks to the System. London: South Bank Centre

1990
A New Tradition. Dublin: Douglas Hyde Gallery
Unknown Depths. Cardiff: Ffotogallery; Derry: Orchard Gallery; Glasgow: Third Eye Center

1989
I International Foto-Triennale. Esslingen
Through the Looking Glass. London: Barbican Art Gallery

1988
Matter of Facts. Nantes: Musée des Beaux Arts; St. Etienne: Musée d'Art Moderne; Metz: Metz pour La Photographie

1987
A Line of Country. Manchester: Cornerhouse
Directions Out. Dublin: Douglas Hyde Gallery

1982
Irish Exhibition of Living Art. Dublin

1981
Artwork. Derry: Orchard Gallery Publications

RESEÑAS Y ARTÍCULOS **REVIEWS AND ARTICLES**

2005
Durden, Mark. **Willie Doherty: Non-Specific Threat**. *portfolio (contemporary photography in britain)* #41 (June 2005): 62-65
Hontoria, Javier. **Willie Doherty**. *El Cultural* (*El Mundo* magazine) (November 10, 2005): 35
Julien, Issac. **Film Best of 2005: Issac Julien**. *Artforum* (December 2005): 61
Martín, Alberto. **Memoria y devastación**. *El País (December 3, 2005)*
Vetrocq, Marcia E. **Venice Biennale: Be Careful What You Wish For**. *Art in America* (September 2005): 109-119

2004
Leffingwell, Edward. **Willie Doherty at Alexander and Bonin**. *Art in America* (October 2004): 151-152
Wilson, Michael. **Willie Doherty**. *Artforum* (May 2004): 209

2003
Dunne, Aidan. **International Reviews**. *ARTnews* (June 2003): 128
Reviews. *Modern Painters (July 2003): 120, 121*

2002
Buck, Louisa. **Remembering Bloody Sunday—and all the rest**. *The Art Newspaper* No. 122 (February 2002): 18
Frankel, David. **Willie Doherty**. *Artforum* (September 2002): 93
Smyth, Cherry. **Willie Doherty**. *Art Monthly* (March 2002): 30-31
Derry heir. *Irish Sunday Times* (October 20, 2002)

2001
Gregos, Katerina. **New York Now**. *Contemporary Visual Arts*, Issue 34 (Summer 2001):52-56
Mac Giolla Léith, Caoimhín. **Willie Doherty**. *Artforum* (February 2001): 164

2000
Dunne, Aidan, **The Irish Times** (September 27, 2000)
Humphries, Jane, **Circa 94** (Winter 2000)

1999
Holg, Garrett, **Willie Doherty: The Renaissance Society**. *Art News* (summer 1999):161-62
Johnson, Ken, **Willie Doherty**. *The New York Times* (May 21, 1999): E31
Mac Giolla Léith, Caoimhín. **Willie Doherty**. *Art Forum* (February 1999): 106-107
Patrick, Keith, **Dark Stains: Film Noir Elements in the work of Willie Doherty**. *Contemporary Visual Arts 23* (summer 1999): 68-69

1998
Dunne, Aidan, **A troubled landscape**. *The Irish Times* (Sept 9, 1998): Arts 13

1997
Archer, Michael, **Willie Doherty: Matt's Gallery**. *Artforum XXXVI, no. 3* (November 1997): 126
Mac Namara, Aoife, **The Only Good one is a Dead One: The Art of Willie Doherty**, *Fuse* 20, no. 4, (Toronto) (August 1997): 12-23
Mac Namara, Aoife, **Willie Doherty: Art Gallery of Ontario**, *Parachute* 87, (Montréal) (summer 1997): 53-54
Slyce, John, **Willie Doherty: Matt's Gallery**. *Flash Art* XXX, no. 197 (November-December 1997): 114

1996
Frankel, David, **Willie Doherty - Alexander and Bonin**. *Artforum* (May 1996): 100

1994
Kastner, Jeffrey, **Willie Doherty: Matt's Gallery**. *Frieze* 14 (January/February 1994)
Smith, Roberta **Bluntly, the Tragedy of 'the Troubles'**. *The New York Times* (September 9, 1994)

SELECCIÓN DE COLECCIONES PÚBLICAS
SELECTED PUBLIC COLLECTIONS

University of Ulster, Belfast
The European Commission/Parliament, Brussels
Albright-Knox Art Gallery, Buffalo
FRAC, Champagne Ardennes
Dallas Museum of Art
Irish Museum of Modern Art, Dublin
Arts Council of Ireland, Dublin
The Israel Museum, Jerusalem
The British Council, London
Weltkunst Foundation, London
The Imperial War Museum, London
Arts Council Collection, London
Tate, London
Walker Art Center, Minneapolis
Sammlung Goetz, Munich
Solomon R. Guggenheim Museum, New York
Fonds National d'Art Contemporain, Puteaux
The Carnegie Museum, Pittsburgh
Moderna Museet, Stockholm
Vancouver Art Gallery

Jean Fisher estudió artes plásticas y es escritora independiente de arte contemporáneo y postcolonialismo. Fue la editora de la publicación trimestral *Third text*, y de las antologías, *Global visions: Towards a New Internationalism in the Visual Arts* (1994), *Reverberations: Tactics of Resistance, Form of Agency* (2002) y coeditó con Gerardo Mosquera, *Over Here: International Perspectives on Art and Culture* (2004). Una selección de sus ensayos, *Vampire in the Text*, fue publicada en el 2003. Actualmente, es docente del Royal College of Art en Londres y del Fine Art and Transcultural Studies en la Universidad de Middlesex.

Príamo Lozada (Santo Domingo, 1962) es curador especializado en medios electrónicos. En 1999 fue curador del primer festival de Video y Arte Electrónico de la Ciudad de México y desde el 2000 es curador del Laboratorio Arte Alameda, en donde ha organizado exposiciones de la obra de: Antoni Muntadas, Thomas Glassford, Mona Hatoum, Melanie Smith, Teresa Serrano, Daniel Buren y Rafael Lozano-Hemmer, entre muchas otras. Ha sido curador invitado en importantes festivales internacionales de arte electrónico, incluyendo *Videobrasil* (São Paulo, Brasil), *Interferences* (Belfort, Francia), *Mediaterra* (Atenas, Grecia), *Videomundi* (Chicago, E.U.A.), *D.U.M.B.O. Festival* (Nueva York.) En 2005, Lozada fue curador de *Dataspace* que se presentó en el Centro Cultural Conde Duque en Madrid y fue cocurador (con Taiyana Pimentel) de la exposición *Tijuana Sessions* presentada en Alcalá 31, Madrid.

Jean Fisher studied Fine Art and is a freelance writer on contemporary art and postcolonialism. She was the former editor of the international quarterly *Third Text* and the editor of the anthologies, *Global Visions: Towards a New Internationalism in the Visual Arts* (1994), *Reverberations: Tactics of Resistance, Forms of Agency* (2000) and co-edited with Gerardo Mosquera, *Over Here: International Perspectives on Art and Culture* (2004). A selection of her essays, *Vampire in the Text*, was published in 2003. She currently teaches at the Royal College of Art, London, and is Professor of Fine Art and Transcultural Studies at Middlesex University.

Príamo Lozada (Santo Domingo, 1962) is a curator specialized in electronic media. In 1999 he curated the first Video and Electronic Art Festival in Mexico City. He has been a curator at the Laboratorio Arte Alameda since 2000, where he has curated exhibitions on Antoni Muntadas, Thomas Glassford, Mona Hatum, Melanie Smith, Teresa Serrano, Daniel Buren and Rafael Lozano-Hemmer, amongst others. He has also been an invited curator at electronic art festivals such as *Videobrasil* (Sao Paulo, Brasil) *Interferences* (Bellfort, France) *Mediterra* (Athens, Greece), *Videomundi* (Chicago, E.U.A) *D.U.M.B.O Festival* (New York). In 2005, Lozada curated *Dataspace* that was presented at the Centro Cultural Conde Duque in Madrid and was co-curator (with Taiyana Pimentel) of the exhibition *Tijuana Sessions* presented in Alcalá 31, in Madrid.

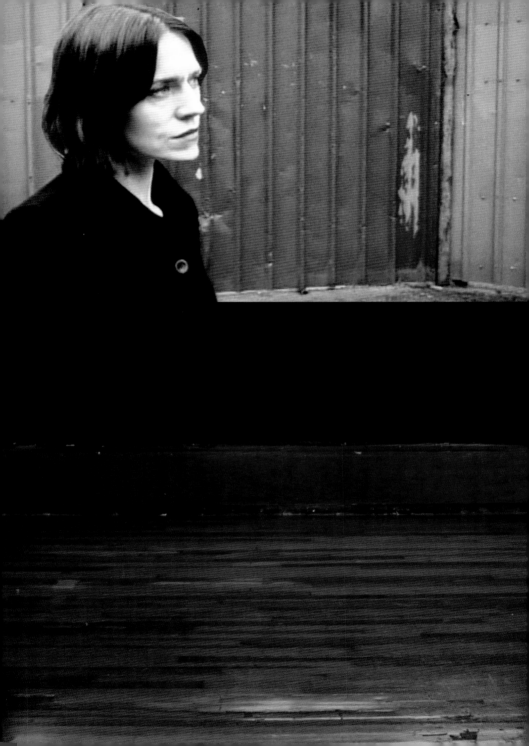

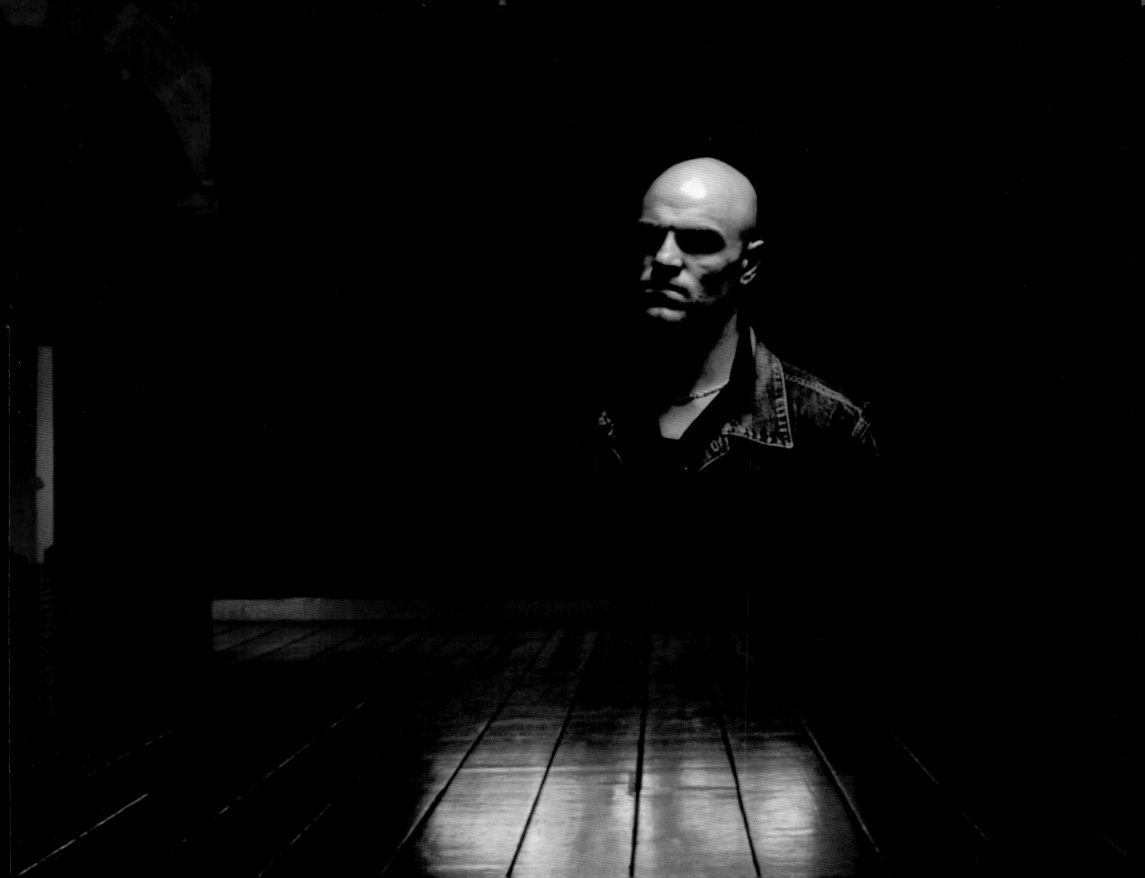

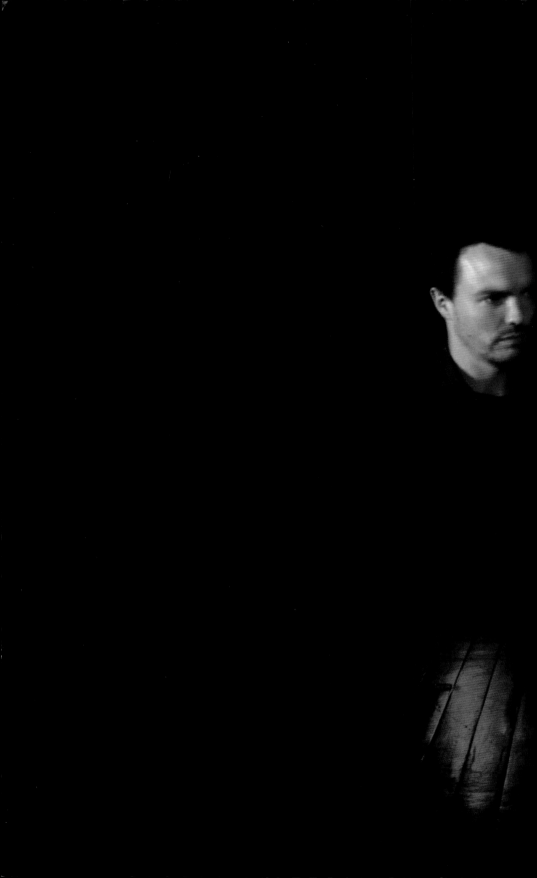

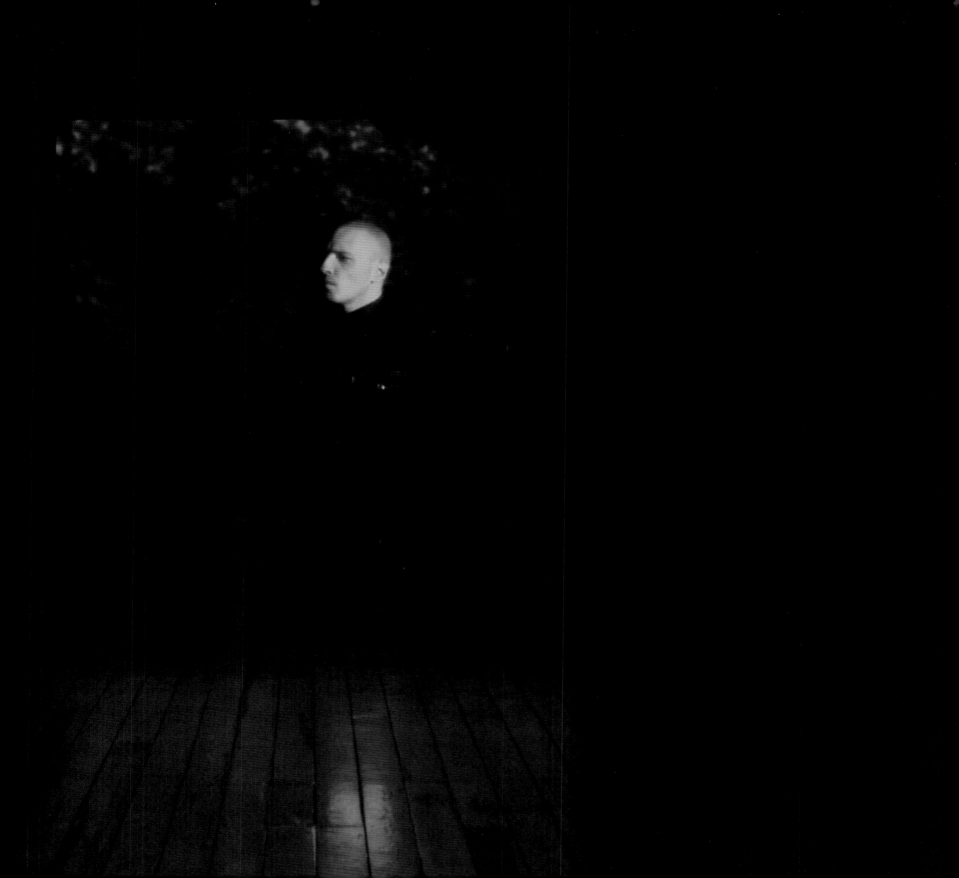

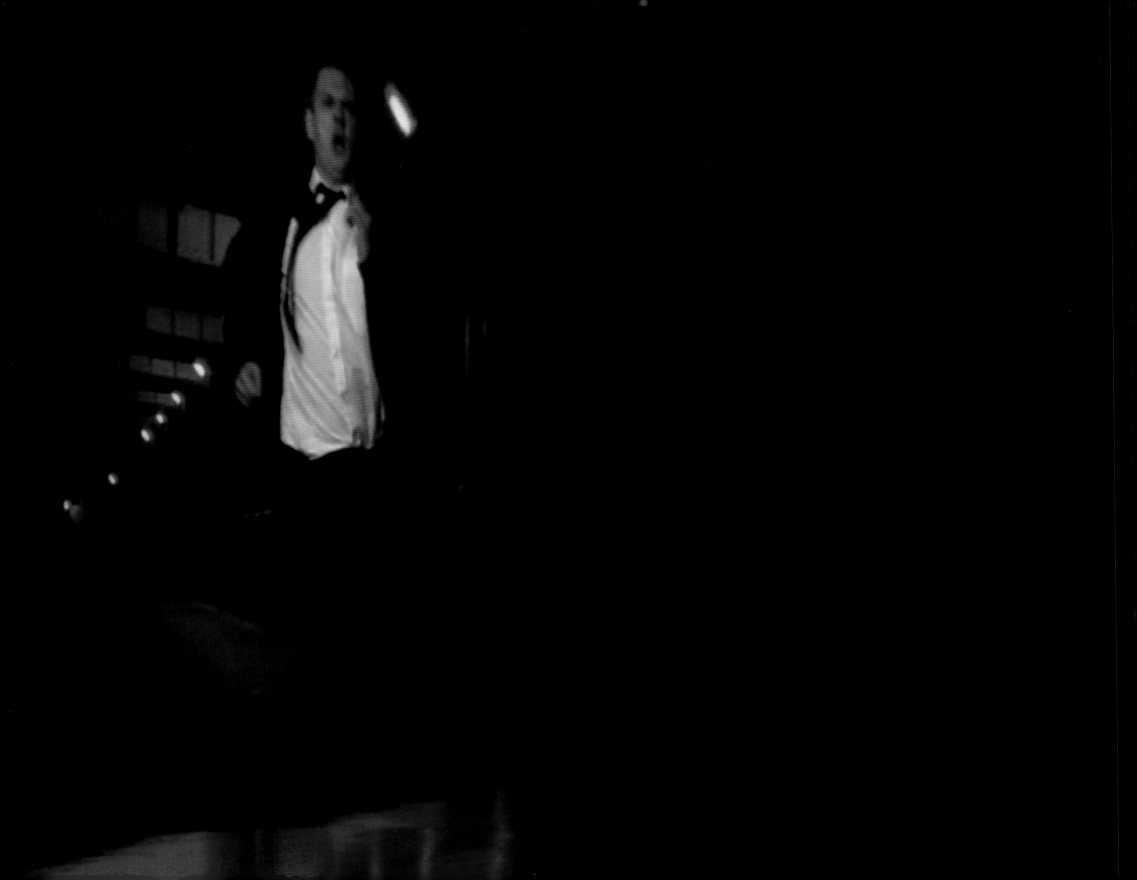

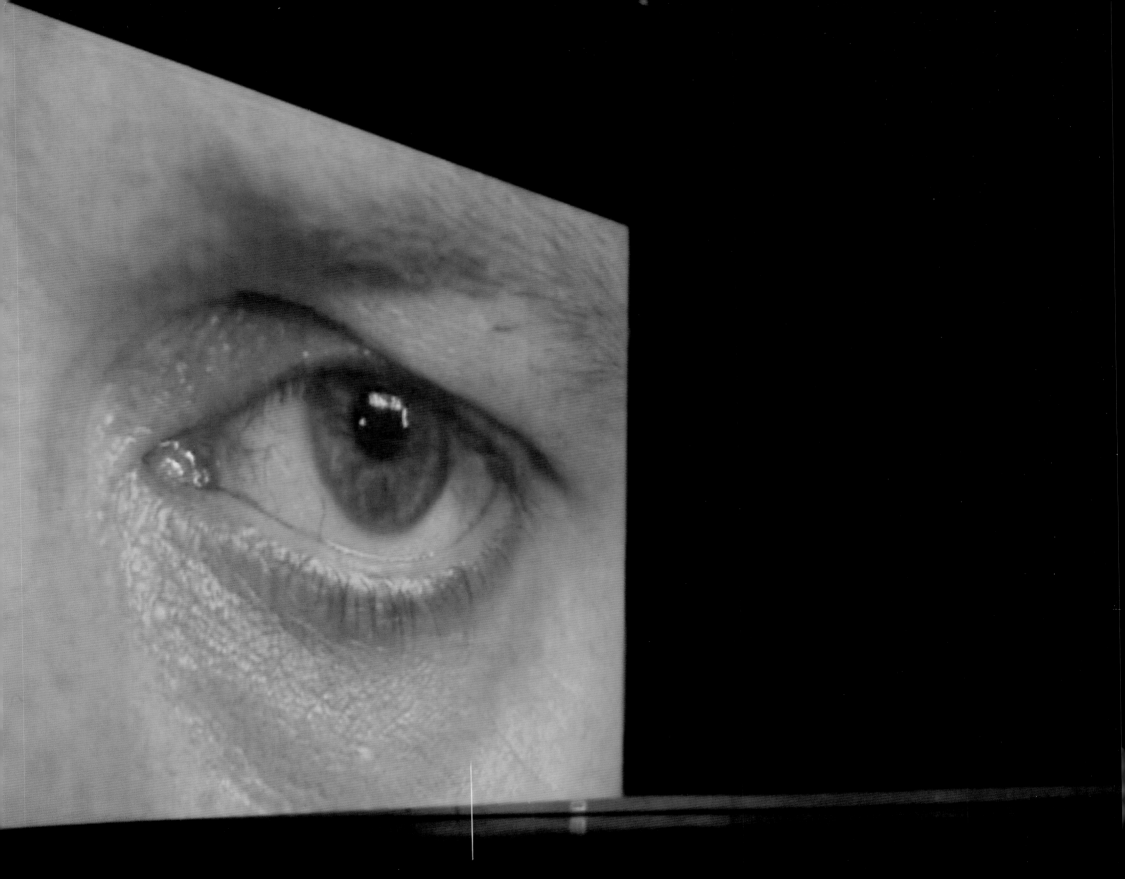

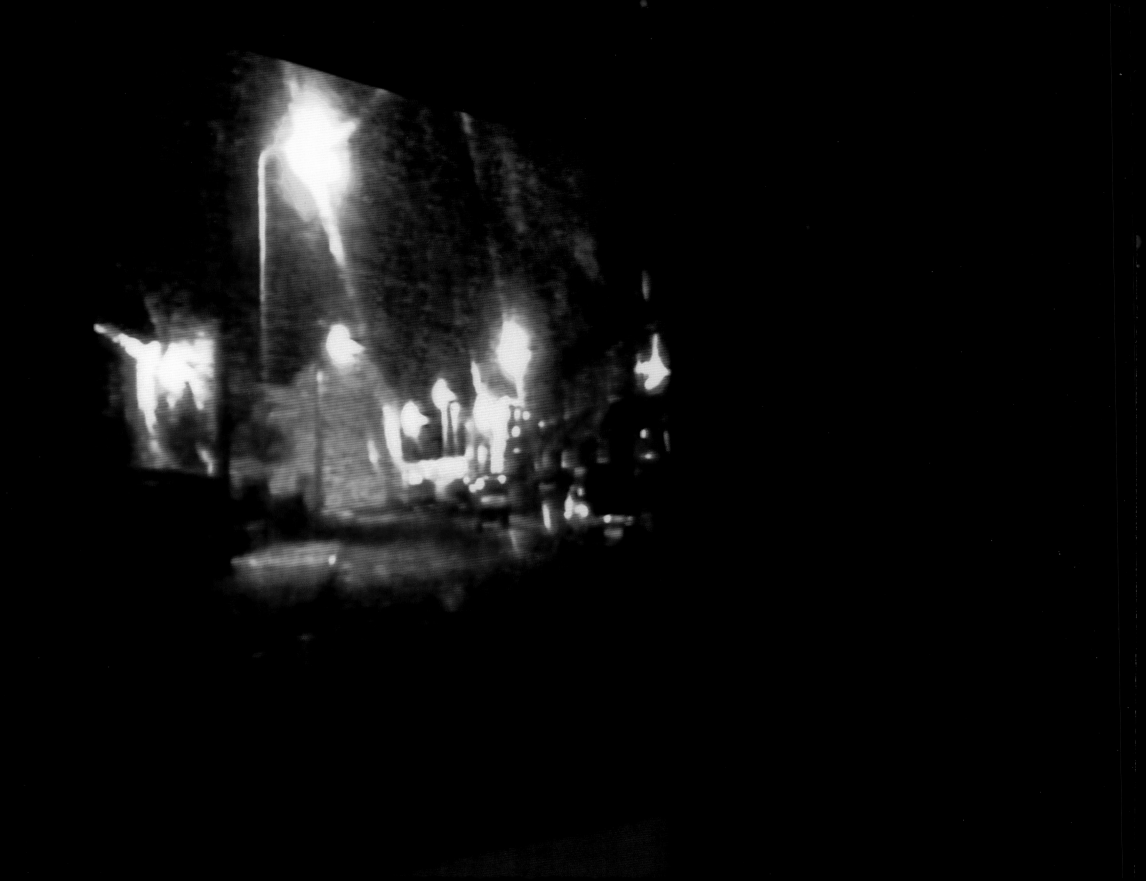

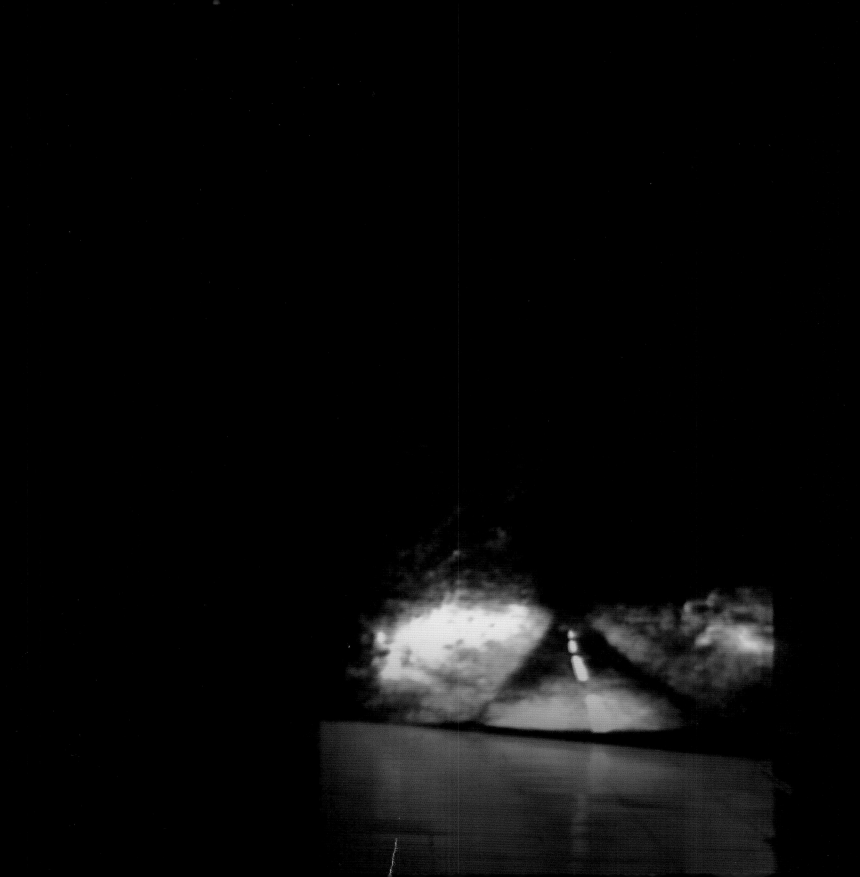

Como Director del British Council, me siento especialmente orgulloso de que el Laboratorio Arte Alameda y el Festival Internacional Cervantino presenten en México el trabajo del artista de Irlanda del Norte, Willie Doherty, en esta importante muestra de su trabajo en el campo del video arte.

Al preparar el programa del País Invitado de Honor del Festival Internacional Cervantino, 2006, Willie Doherty resultaba la opción más natural para mostrar en México el rostro más innovador, diverso y creativo del Reino Unido. Esta es una gran retrospectiva de la obra que Doherty ha realizado durante la última década, y que es complementada con una pieza especialmente creada para el Laboratorio Arte Alameda. A través de medios como la fotografía, el cine y el video Doherty analiza problemas como territorialidad, identidad y violencia desde una perspectiva profunda y analítica.

El British Council siempre apoya artistas innovadores y creativos, como es Willie Doherty y es para nosotros un gran placer presentar en su obra en México. Estoy seguro de que Doherty tendrá el mismo impacto en México como el que tiene en el Reino Unido. Finalmente, deseo agradecer profundamente al Laboratorio Arte Alameda por su invaluable apoyo a esta muestra.

Clive Bruton
Director British Council

As the British Council director, I am very proud that the Laboratorio Arte Alameda and the Festival Internacional Cervantino are presenting the northern Ireland artist, Willie Doherty's most important videoartistic work.

Preparing the program for our Guest of Honor country in the Festival International Cervantino, 2006, Willlie Doherty resulted in a natural way the most innovating, diverse and creative side of the United Kingdom. This is a great retrospective of Doherty's work during the last decade and it is complemented with a piece that was specifically created for the Laboratorio Arte Alameda. Through his photographic, cinematographic and video work, Doherty analyzes problems like territoriality, identity and violence from very profound and analytical perspective.

The British Council always supports innovative and creative artists, like Willie Doherty and it is our great honor to present his work in Mexico. I am sure that Doherty will have the same impact in Mexico that he has had in the United Kingdom. Finally, I wish to thank profoundly the Laboratorio Arte Alameda for their invaluable support in this show.

Las exposiciones internacionales en México cobran cada vez más fuerza. Durante los últimos años, la plataforma del arte contemporáneo internacional en nuestro país se ha revitalizado, teniendo como resultado exposiciones como Willie Doherty: *Out of position*.

Para Fundación/Colección Jumex es fundamental ser partícipes y detonadores de las experiencias que el arte contemporáneo produce en la sociedad. Es por esto que apoyamos los novedosos proyectos que espacios como el Laboratorio de Arte Alameda traen para el público mexicano.

Willie Doherty ha mantenido durante muchos años una energía que caracteriza sus trabajos en video y fotografía, los cuales se concentran en la problemática social de Irlanda del Norte, su casa. Las obras realizadas entre 1993 y 2006 han recorrido otros importantes recintos culturales, lo cual demuestra la sólida posición que México ocupa en los circuitos del arte, al recibir artistas de notable trayectoria y a su vez, enviar a sus más importantes representantes.

Una vez más, Fundación/Colección Jumex reitera su compromiso con el arte contemporáneo a través de su participación en las propuestas de exhibición más innovadoras.

International exhibitions are gaining every time more importance in Mexico. In the last years, the scene of international contemporary art has been revitalized, this resulting in shows like Willie Doherty: *Out of position*.

The Foundation/Collection Jumex believes fundamental to be part and initiator of the experiences that contemporary art produces in society. This is why we support the newest projects that spaces like Arte Alameda bring forward to the Mexican public.

Willie Doherty has maintained during many years an energy that characterizes his video and photographic works, the latter focusing in the social problems of Northern Ireland, his home. The works realized between 1993 and 2006 have traveled to other important cultural spaces, which demonstrates the solid position occupied by Mexico in the art circuits by receiving artists of notable trajectories as well as sending its most important representatives.

One more time, Foundation/Collection Jumex reiterates its compromise with contemporary art through its participation in the most innovative exhibition projects.

Eugenio López Alonso
Presidente
Fundación/Colección Jumex

Diseño **Design**
Agustín Martínez Monterrubio

Retoque Digital **Digital Finishing**
Armando Ortega y
Agustín Martínez Monterrubio

Fotos de instalación
Installation shots
Magdalena Martínez Franco

Traductor al español del texto
de Jean Fisher **Translator into Spanish of Jean Fisher´s text**
Yaiza Hernández

Traducción de los diálogos
de videos **Translation of the dialogues of the videos**
Príamo Lozada, Mariana Munguía y Jaime Soler Frost

Traducción de la entrevista
Translation of the Interview
Astrid Velasco

Traducción de las fichas técnicas
de los videos **Translation of technical descriptions of the videos**
Jaime Soler Frost

Traducción al inglés de la
carta de Mariana Munguía
Translation to english of the Mariana Munguía's letter
Richard Moszka

Corrector **Proof-Reader**
Virginie Kastel

Primera edición 2006 **First Edition 2006.**
Este libro se coeditó con el Consejo Nacional para la Cultura y las Artes y la Fundación/Colección Jumex en la ciudad de México en noviembre de 2006.
This book was co-published with the National Council for the Culture and the Arts and the Foundation/Collection Jumex in Mexico City, November, 2006.
Impreso y encuadernado en México por Offset Rebosán.
Printed and bound in Mexico City by Offset Rebosán.

ISBN: 10 968-9056-03-4
ISBN: 13 978-968-9056-03-4
ISBN CONACULTA: 970-35-1226-7

Libros de A & R Press se consiguen en Estados Unidos a través de **A & R Press books are available in the United States through:**

D.A.P./Distributed Art Publishers
155 Sixth Avenue, 2nd Floor
New York, NY 10013
www.artbook.com

Libros de A & R Press se consiguen en México y America Latina a través de **A & R Press books are available in Mexico and Latin America through:**

Editorial Mapas
Amatlán 33
Col. Condesa
México DF 06140
www.editorialmapas.com

Libros de A & R Press se consiguen en Europa a través de **A & R Press books are available in Europe through:**

Idea Books
Nieuwe Herengracht 11
Ámsterdam 1011 RD
Holanda
Tel.: + (31 20) 622 61 54

Amatlán 33
Colonia Condesa
México DF 06140
www.a-rpress.com

Consejo Nacional para la Cultura y las Artes

Sari Bermúdez
Presidente

Instituto Nacional de Bellas Artes

Saúl Juárez
Director General

Patricia Pineda
Directora de Difusión y Relaciones Públicas

Coordinación Nacional de Artes Plásticas

Gabriela López
Coordinadora

Laboratorio Arte Alameda

Mariana Munguía M.
Dirección

José Antonio Hernández
Administración

Príamo Lozada
Curaduría

Vannesa Bohórquez
Servicios Educativos

Nancy Durán
Relaciones Públicas

Gabriela Romero
Difusión

Laboratorio Arte Alameda
Dr. Mora 7, Col. Centro Histórico, México, D.F. 06050
Tel/Fax: (52) 55 12 20 79, (52) 55 10 27 93
www.artealameda.inba.gob.mx
info.artealameda@gmail.com

Willie Doherty - Fuera de Posición **Out of Position**

Curador **Curator**
Príamo Lozada

Instalación **Installation**
Sue MacDiarmid

Técnicos **Technicians**
Álvaro Serra
Mario Huerta
Daniel Abad

Las obras de esta exposición fueron prestadas por el artista, cortesía de **The works used in the exposition were lent by the artist, courtesy of:** Alexander and Bonin, New York; Matt's Gallery, London; Galerie Peter Kilchmann, Zürich; Kerlin Gallery, Dublin y Galería Pepe Cobo, Madrid.

El artista agradece la Tate de Londres por permitir la exhibición de RE-RUN y al Weltkunst Foundation en el Irish Museum of Modern Art de Dublin por permitir la exhibición de THE ONLY GOOD ONE IS A DEAD ONE. **The artist thanks the Tate, London for permission to exhibit RE-RUN and the Weltkunst Foundation at the Irish Museum of Modern Art, Dublin for permission to exhibit THE ONLY GOOD ONE IS A DEAD ONE.**

Agradecemos a:
We thank:
El artista agradece el apoyo del Instituto de investigación de la escuela de arte y diseño, Universidad de Ulster, Belfast.
The artist acknowledges the support of the Research Institute, School of Art and Design, University of Ulster, Belfast.

Carolyn Alexander, Antonio Barquet, Dolores Béistegui, Rocío Bermejo, Clive Bruton, Mariana Calderón, Magda Carranza, César Cervantes, José Cobo, Isabel y Agustín Coppel, Carlos Córdova, Gabriela Correa, Viriato Cuenca, Alex Davidoff, Mireya Escalante, Sandra Gálvez, Alexandra García, Guadalupe García Miranda, Silvia Gruner, Daniela Gutiérrez, Christiane Hajj, Héctor Huerta, Mercedes Iturbe, Peter Kilchmann, Connie Lepe, Aurelio López Rocha, Mauricio Maillé, Ramiro Martínez, Tanya Meléndez, Moisés Micha, Abaseh Mirvali, Erik Montenegro, Manrico Montero, Lucia Pérez Moreno, Guillermo Osorno, Sergio Rivera, Alejandro Romano, Aimée Servitje, Rennate Thumler, Roberto Velásquez, Raúl Villanueva, Alejandro Villanueva.

Esta exposición no hubiera sido posible sin el apoyo de nuestros patrocinadores **This exhibiton would not have been possible without the support of our sponsors:**
La Colección Jumex, Fundación Televisa, Patronato de Arte Contemporáneo, Seprovi Post & Rentas, Instituto Mexicano de la Radio, Aldaba Arte, Editorial Mapas, Chivas Regal, Taco Inn, Habita y el Laboratorio Mexicano de Imágenes.

British Council, la Embajada Británica, el Comité Organizador del Festival Internacional Cervantino y The Anglo Mexican Foundation agradecen el apoyo de AstraZeneca, BP, British Airways, DIAGEO y HSBC dentro el programa del País Invitado de Honor del Festival Internacional Cervantino, 2006.